LOCUS

LOCUS

LOCUS

LOCUS

Beautiful Experience

tone46

在自己的城市旅行：都市偵探李清志台灣建築迷走

作　　　　者	李清志
責 任 編 輯	陳秀娟
美 術 設 計	許慈力
內 頁 排 版	邱方鈺

出　版　者　大塊文化出版股份有限公司
105022 台北市松山區南京東路四段 25 號 11 樓
www.locuspublishing.com
locus@locuspublishing.com

服 務 專 線	0800-006-689
電　　　　話	02-87123898
傳　　　　真	02-87123897
郵 政 劃 撥 帳 號	18955675
戶　　　　名	大塊文化出版股份有限公司
法 律 顧 問	董安丹律師、顧慕堯律師

版權所有 侵權必究

總　經　銷　大和書報圖書股份有限公司
新北市新莊區五工五路 2 號

電　　　　話	02-89902588
傳　　　　真	02-22901658

初 版 一 刷	2023 年 12 月
定　　　　價	480 元
I　S　B　N	978-626-7388-01-3

在自己的城市旅行

都市偵探李清志台灣建築迷走

BECOMING
A TRAVELLER
IN YOUR

OWN
CITY

李清志

——著——

目錄

CHAPTER 1
啟程

CHAPTER 2
遺忘

CHAPTER 3
療癒

CHAPTER 4
怪奇

CHAPTER 5

朝聖

CHAPTER 7

烏托邦

CHAPTER 6

再生

給自己一個旅行的紀念品

前陣子觀看一個關於人性和智力遊戲的實境節目《魔鬼的計謀》，智力部分我實在不行，但人性的部分令人玩味。

玩家軌道先生是一個科學家，在節目的中段他提及「門檻效應」這件事對應節目設計了「生活區」和「遊戲區」的含意，連結這兩區必須跨過門檻穿過特殊設計的走道，人性很快速的因環境的區別進入狀況，在「遊戲區」的時候所有的生存計謀極力展現，六親不認，回到「生活區」大家又可快速地意識到那只是一場遊戲，彼此回到的人和人之間該有的社交禮儀。這個設計反映出人需要跨過「門檻」才能展現人本來就存在的各方面本能。

「旅行」也是一樣的。安排自己做一些跨過「門檻」的體驗，給自己一段休憩時光，不為了常軌中的工作和目的，

純粹的去體驗不同環境下帶給自己的回應，這個回應會存入到生命中的記憶體，是一種「紀念品」。

我要先感謝清志老師曾經列給我的「紀念品」清單，從前我的旅行無疑是從天龍國到另一個國度的天龍國，逛街買東西喝咖啡，物慾型的紀念品往往會因流行時效不值一提，透過清志老師建築和藝術的旅行書系，我開始改變旅行的意義，收集屬於我自己的「紀念品」，到不同地方去看建築和藝術作品或體驗文化的軌跡。

藝術家 Steve Messam 說過：「環境藝術的力量在於藝術和環境的互文，在遠離塵囂的地方看當代藝術，這樣的挑戰也加深了作品的深度，人們需要開啟一段旅程才能抵達，而這段旅程也成為藝術品的一部分。」

《在自己的城市旅行》一書中，我們到員林看穀倉、到涵碧樓吹風、到台東看教堂，亦或是就在自己居住的城市中原來都不曾去探訪的校舍或建築，每到一個目的的過程都是驚喜。或許因為樹上的燕巢而起設計概念呼應建築或是當地一個鬼屋傳說，當傳說打開覆蓋的之後的真實體驗，「美」就在這些細微末節之間。

說到島內的旅行，我也是因為疫情的因素展開了「郊山，先從北部的山道開始走起，我從來不知道包圍在台北盆地的郊山步道竟有三百條多條以上，即使每個月走上一兩條一年也走不完。我在郊山中得到了新的方向，開始以『繪山』做為旅行的紀念品。」後來詹偉雄大哥打趣說：「郊山是逛土地公廟，高山看的是殿堂。你應該試試。」爾後由他帶領著大家一起往高山登山旅行，從登山旅行帶給生命又是一種對自由的理解，挑戰每個人都有的登高本能，輕度的冒險是人們重拾對自然的啟蒙力。

所以我說：「旅行是給自己無形的紀念品。」

2023 年 10 月 米力 視覺設計師

迷走即走讀

台灣讀者的案頭山水，少不了李清志的書籍來點景。

細數盤點，赫然發覺《在自己的城市旅行》，已然是「李氏建築學」的編號第二十八本著作。

打從 1994 年第一本《鳥國狂》鵲聲躁起一鳴驚人之後，三十年來李清志可謂著作等身。李清志出書的歷史，已然來到而立之年。

他以每年一本書的平均速度，為繁體中文出版界的建築線添柴薪加溫。李清志鋪陳出的紙上建築風景斐然可觀，連綿成的文化景觀。

一本又一本，李清志自行訂定主題與節奏，持之有恆出書。

這種質量的出書速度，叫人瞠目結舌又嘆為觀止。要能維持「快手」數十年如一日，除了貫徹決心，還得仰賴無比的紀律方能實踐。

回顧之下不難發現，李清志以建築書寫為策，積極攻城掠地，壘牆方城垛垛，業已成鎮成國。自成書系的績效豐碩，補足了浩瀚書海體系之中，建築景觀這一條脈絡，始終嫌勢單力薄的缺憾。

李清志自言新書的成因，純然是出於自救。由於數十年來出國出遊成癮，遭遇全球大疫三年，坐困愁城動彈不得不是辦法。最後不得不起身逃出天龍國浮浪，在台灣島內四界尋幽訪聖「迷走」。

日文中的迷走（めいそう），意指偏離正軌不按固定路線行動，或者不按牌理出牌，結果難以預料。這個詞很有意思，舉凡貓咪、飛機、颱風抑或政經局勢的行徑，不管有機自然或是無機人為，皆適用來形容之。

承上，那麼最接近的英文字彙，大抵是 astray 這個副詞，只是往往帶著岐路亡羊的貶義；有時脫離常軌是好，但若誤入歧途則堪慮堪憂。

因此讀罷《在自己的城市旅行》全書四十篇，私以為與其說是歐吉桑繼《怪獸大阪》之後，以報復性出走抗疫，紀錄大疫期間境內迷航作困獸之鬥。倒不如視之為循著體內迷走神經（vagus nerves）的召喚，探索既有既存但陌生未知的所在。

迷走神經在腦神經裡排行第十對，乃是眾神經中總長最長、分布範圍最廣的一組神經。因為包括感覺、運動和副交感神經纖維，所以屬於混合性神經。

迷走神經權管循環、呼吸、消化等功能，一旦失調，茲事體大。這回李清志好比化身成一位神經內科醫學家，以訪視建築系統化研究迷走神經如何作用，自癒之餘寫書公諸於眾，得以癒人。

上海人愛時髦，這幾年創了一個新詞叫「城市迷走症」。專指城裡人由於手機與科技成癮，潛意識遭麻痺制約，而在日常裡難免出現的迷走行為的通病。法語中有個字 égaré 可以類比，描述人因分心分神而迷走的狀態。

拉丁文 pertida 一字，則是指因故丟失而迷走，但終究會歷劫歸來。所以像莎士比亞《冬天的故事》，被遺棄十六年

又復位的公主名字就喚作珀緹妲（Pertida）。

也許李清志的迷走，始於徬徨迷惘困惑，也許迷走長時間，間或也有躊躇踟躕徘徊時。如今閱讀這本得悉，得悉他越走越是篤定，迷途知返重獲安心感，也安置了一度焦躁的初心。

不論自詡「都市偵探」也好，抑或「都市遊俠」也罷，本質上理應都是以「走讀」建築丈量人間世，體驗空間以辨識人間多少事。

銜環報恩，旅行間得之於建築友人的饋贈，李清志報之以文字桃李。一步一腳印，踩踏出一字一句，李清志彷彿化身精衛鳥銜石填海，弭平了建築與建築讀物晦澀難懂不親民的落差。

便說李清志畢竟不是個玩世不恭的浮浪貢，因此即使自嘲迷走經年，不致淪為迷走族，倒成了四處行腳的說書人。

謝佩霓 藝評家、作家

台灣
建築迷走

因為這幾年世紀疫情的影響，我被迫在國內旅行，我試著
尋找一個字，用來形容我這幾年在台灣旅行觀察的心境，
後來想到用「迷走」這個字，這幾年因為疫情的攪擾、內
心的恐懼與慌亂，加上不可知曉的未來，我們有如困在迷
霧之中，只能到處亂走，試圖在其中理出頭緒，找到心靈
的出路。

「迷走」這個字來自於日文，原意是「迷路、迷航」或是
「陷入困境」的意思。我其實很喜歡「迷路」的感覺，因
為迷路讓自己陷於一種無法預知的刺激感，隨時期待未知
驚喜的一種興奮情緒，所以有人說「迷路是旅行的開始」，
必須將自己置身於「迷走」的狀態中，才能真正享受旅行
的驚喜與樂趣。過去我的旅行都太過於謹慎與保守，我被
建築專業訓練的過於理性與秩序，以至於我的旅行多半是

按部就班、規劃詳盡，期待在有限的時間內，達到最有效率的旅行觀察。迷走的狀態，讓你不得不放棄原本理性的規劃，只能好好享受當下，在迷走中細細品味你目前所擁有的一切。

這幾年的疫情，的確讓我們有如置身「迷走」的狀態，我們所有的美好計畫、所有的宏偉理想都被摧毀，我們雖然想做困獸之鬥，卻終究不敵疫情的鋪天蓋地，最後我們只好守住自己的家，守住自己小小的幸福。

我開始在台灣這塊自己生長的土地，進行建築的觀察，我所謂的「建築觀察」並只不是針對建築物的觀察，而是關於我們居住的空間、生活環境，以及衍生出的空間文化之觀察與探討，我對台灣的空間環境，過去並未真正完整地去檢視或考察，因此整個台灣建築空間，對我而言，只是片斷而零碎的記憶與印象，是一種迷宮的狀態，因此以「迷走」來形容我的台灣建築觀察，其實是頗為貼切的。

台灣的建築狀態有一部分是失憶的，當我在台灣各處進行觀察時，發現有許多被遺忘的建築，甚至過去在建築研究中，極少被提及的建築，讓我引起興趣去研究與探索，這種一邊考古一邊做研究的方式，等於是在台灣歷史記憶中

迷走，卻也常常有一種驚喜感，有一種做學問的快樂。

我在台灣建築觀察旅行中，很喜歡去看一些民間誇張的怪異建築，這些建築很像是美國三〇年代加州公路旁的普普建築（pop architecture），怪誕誇張令人驚奇，我喜歡稱之為「怪獸建築」，這些建築很多是民間宗教的神獸造型，也有一些是建築師競技下的產物，也有一些是屋主精神內在的反映，不過這些怪獸建築有如公路旁的驚嘆號，為枯燥無聊的駕駛人帶來驚喜與清醒。

台灣從某個角度來看，是個擁擠混亂的生活環境，生活在當中的人，不論是身心靈，都多少受到傷害或汙染，很需要休息與療癒，也因此台灣出現了許多療癒性的空間，有些是刻意設計給旅人，讓人在旅行中得到療癒；有些只是一般的公共建築或公共藝術，卻可以為忙碌緊張的台灣人，帶來身心的短暫療癒。台灣療癒性建築空間的增加，可以看出台灣人生活的壓力有多大。

其實教堂建築也是某一種療癒性的建築空間，人們在教堂的聖光中，感受聖潔與光明，滌除內心的暴戾與汙穢黑暗面，讓人們身心靈可以同時更新。我在台灣建築觀察中，特別去參觀東部及原住民部落較不為人知的教堂建築，讓

我驚奇的是，這些教堂建築，有些充滿原住民特色文化，有些則因為當年遠渡重洋來偏鄉傳道的神父，他們具備現代建築知識及美學，設計建造了超乎當年台灣建築水準的教堂建築，令人讚嘆！

在漫無目的的迷走中，我也發現台灣有種強烈的再生能力，過去雜亂的生活空間或建築物，再重新設計或再利用中，成為充滿創新活力的地點，這其實反映出台灣的設計力與創造力的提升，不可諱言地，台灣的美學水準也不斷地提升，這是在迷走旅行中，深刻的體驗與感受。

身為一個建築學者，我不喜歡只是埋首在圖書館裡做研究，我比較喜歡像《法櫃奇兵》裡的印第安瓊斯，一方面在學院裡教學研究；另一方面卻可以到處旅行探險考古，進行田野調查。古蹟學者李乾朗曾經在一次研討會中，介紹我是一位「用腳做學問」的學者，我很喜歡這個描述，因為的確在旅行中發現知識，是非常開心的事！

雖然因為疫情的影響，我被迫在自己的城市旅行，但是我慢慢感覺到在台灣的建築迷走，其實是充滿樂趣的，也是意義深重的，因為這是我自己的家園，是我成長的島嶼，值得我更多深入去瞭解認識。

這本書的出版必須感謝好友曾文娟，她一直鼓勵我將這些年的島內旅行經驗，用書寫與讀者分享，之前《大叔 Ojisan on the road》一書，也是在她的鼓勵催生下誕生的。我也謝謝老東家大塊文化郝先生願意出版這本書，他對於台灣的愛與熱情一直不遺餘力；謝謝副總編粒粒和 Hally，他們不僅是我的好朋友，也是我的好鄰居，因為對日本及咖啡的熱愛，讓我們常常一起討論新書寫作的議題。這本書也特別邀請到插畫家米力以及藝評家謝佩霓撰寫推薦序，謝佩霓博學多聞，她的文字論述總是叫我驚艷不已！米力在這幾年也身體力行，在自己的城市旅行，她對這本書應該也有相同的感動。另外也特別謝謝我的學妹 Rebecca Light，幫我想了 ·個非常有意思的英文書名「Becoming a Traveller in Your Own City」，讓這本書更有動態感。

感謝編輯團隊的努力，讓我的旅行經驗可以與更多人分享，希望也能讓更多人在自己的城市旅行，得到不同的體驗與感動。

啓

程

在自己的城市旅行

新冠狀肺炎是全球化的終結者，它藉著全球化的趨勢迅速蔓延至全世界，擴散速度超越歷史上任何一次的瘟疫蔓延，然後很快地就要將所謂的「全球化」整個摧毀停止。

過去一個世紀，因為航空業的突飛猛進，跨國旅遊成為極其普遍簡單的事；廉價航空的興起，更讓年輕人們可以在經濟不是很寬裕的年紀，就有機會環遊世界。打開手機上的航班雷達 APP，可以發現全世界不論是在什麼時間，幾乎都有密密麻麻的航空班機在天上飛行；今天在台北吃小籠包，明天在巴黎喝咖啡，幾乎已經是許多人的生活日常，這樣的生活型態如今竟然被看不見的微小病毒所終止，搭飛機、搭郵輪出遊，成為一種恐怖的事，所有的郵輪與客機航班幾乎都停擺，過去風光的旅行社，突然面臨倒閉的危機，這些都是人們所未曾想像過的事！曾何幾時，出國

旅遊成為一種恐懼與禁忌，過去大家習慣奔走世界各地，如今被迫安靜沉澱一段日子，因為似乎大家生活慢下來，病毒才會慢下來！幸運的是，台灣在這波流行疫情肆虐中，在醫藥護理人員，以及全國民眾的努力與配合下，成為世界混亂中的唯一一塊淨土，長時間維持無本土擴散社區感染的案例，讓我們還可以在自己的城市裡自由走動，讓世界各地的朋友們生羨不已。過去許多人忙著出國旅行，熟悉東京、倫敦、紐約等城市，唯獨對自己的城市缺乏興趣，也相對陌生冷感；現在既然無法出國去旅行，就趁機在自己的城市旅行吧！

身為「都市偵探」，我常常在自己生活的城市中旅行觀察，試圖在其中發現新的空間與樂趣！對於想要在自己的城市旅行的朋友們，我有幾個小小的建議：

首先，要用觀光客的眼睛，去看自己的城市。
用自己的雙腳，去度量巷弄的未知。
用敏銳的心思，去感受在地的甘苦。
瘟疫蔓延讓世界變慢了！
生活從複雜忙亂，逐漸趨向緩慢單純。
然後我們開始珍惜每一個溫暖的善意，
以及小小的幸福！

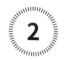

走出
天龍國

疫情期間無法出國，民眾轉向國內旅遊，不少人感受到以
往未曾留意的國內美景。

因疫情嚴重，全世界幾乎都處於混亂危險情況中，唯獨台
灣在亂世中，保有一方淨土，仍然可以維持著一種正常的
幸福生活。大家雖然不能出國，卻可以自由自在地在全境
遊走，羨煞在外地的朋友。

其實我這段時間「出國」很多次，所謂的「出國」，並不
是搭飛機離開台灣，而是離開「天龍國」。「天龍國」這
個名稱帶著一種對台北人的嘲諷與戲謔，原本來自日本漫
畫《航海王》中一種特權階級的名稱，他們自以為是，不
屑與一般人民過同樣日子，甚至不要呼吸一樣的空氣。

我並不認為我是天龍國人,但是在台北住久了,我不得不承認我自己也沾染天龍國人的氣息,雖然這也不是我所願意的。

天龍國人到底有什麼習性呢?據個人粗淺觀察與研究,天龍國人不出國則已,一出天龍國就直奔桃園機場,然後前往東京、巴黎或紐約,去度假血拚。對他們而言,台灣其他地方沒有什麼好玩或有趣事物,也沒有什麼值得浪費寶貴假期去看的景點。所以天龍國人可能去過東京、京都無數次,卻從來沒去過台東;他們可能走遍巴黎大街小巷,卻不知道台南古城的巷弄裡有什麼?

我自己也是如此,所有假期幾乎都用在出國旅行,很少在國內旅行漫遊;直到之前,因為不能出國旅行,只好離開「天龍國」,然後在台灣各地旅遊,騙自己說是「出國」,其實就只是出了「天龍國」。不過我倒是利用這段時間,去了許多以前沒去過的地方,我去了宜蘭、花蓮、池上等地,同時也去了桃園、新竹、台中、埔里、集集、台南等地。

首先,我真的發現離開天龍國,空氣都不一樣了!

天龍國非常悶熱,大家都躲在冷氣房裡,出門也有轎車代

步，根本不知道自然風是什麼？但是離開天龍國，我才發現炎熱的南部，其實在樹蔭下就有涼風習習，根本不用吹冷氣；路邊咖啡座、冰店也是採取開放式的，不需要吹冷氣，也可以很舒服！

然後，我在池上發現了普羅旺斯的悠閒與純樸；在新竹車站體會到義大利文藝復興古典建築的黃金比例；在台南老房子骨董店「鳥飛」裡，找到京都的典雅與古趣；在日月潭畔「涵碧樓」的清晨，感受到歐洲高山湖泊的寧靜與清幽；在台中的「孵空間」遇見安藤忠雄般清水混凝土的感動；我搭上集集 JIJI 的支線列車，想像自己搭乘京都叡山電鐵，進行著山林鐵道的旅行；然後在台南小巷弄裡迷路，才想到自己也曾經在迷宮般的威尼斯迷路過。

那天我坐在涵碧樓陽台上，望著寧靜的日月潭，水氣雲霧飄緲，感覺自己好像在瑞士琉森的湖邊。其實我已經多年沒來日月潭住宿了，上次是在讀小學時代，爸媽帶我來日月潭玩，就住在教師會館裡；如今日月潭的湖水依舊寧靜，但是父母卻已不在人世。我早就忘記日月潭的美好與靜謐，新冠疫情卻讓我重新走出天龍國，重新發現日月潭的美好，以及記憶中與家人共享的感動。

我才發現其實只要走出天龍國，一樣可以享受國外旅遊的
美好與愜意；在新冠疫情繼續肆虐之際，我要走出天龍國，
繼續在國內旅行，發現以前沒有發現過的台灣！

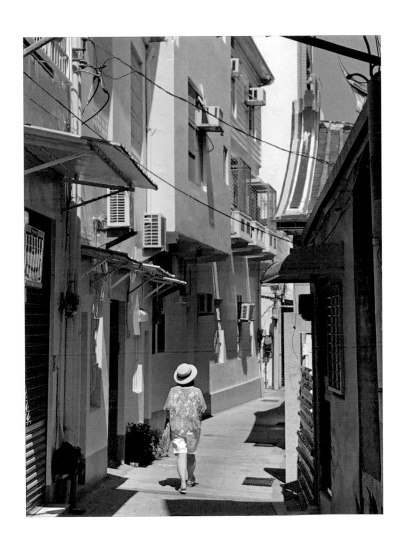

3

<div style="text-align:right">

跟
著
老
照
片
去
旅
行

</div>

因著疫情的影響，這些年來努力在自己的城市旅行，並且
好好地認識我們自己的土地，感覺台灣真的很美好！疫情
的影響，反倒讓我們可以重新認識台灣！那感覺好像是，
我們一直往外太空探險，結果當我們回過頭來探索內太空
時，才發現其實我們根本連自己的內太空都不熟悉。

之前過年假期間，絞盡腦汁，希望為家人策劃一系列不一
樣的旅行方案，剛好在整理書房時，發現了一張小學時跟
家人們一起去野柳旅行的黑白照片，照片中大夥兒站在著
名的「女王頭」旁照相，弟弟還調皮地一手撐著女王頭的
脖子，作勢要爬到女王頭上，有點像是在太歲爺頭上動土。

看到這張照片，我內心有種衝動，想再去看看野柳，看看
女王頭，看看原本拍照的地方，甚至想來一次舊地重遊。

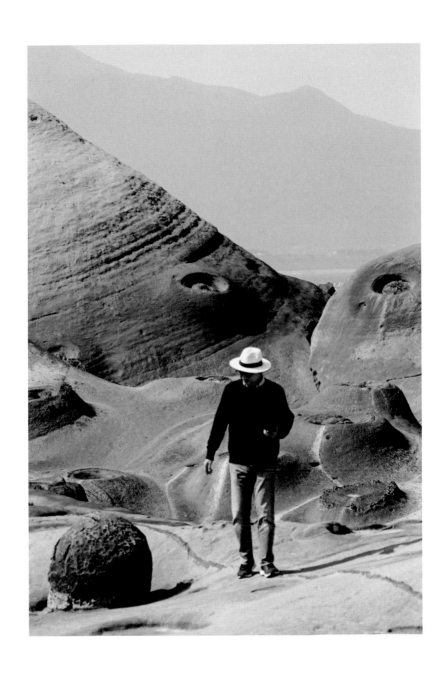

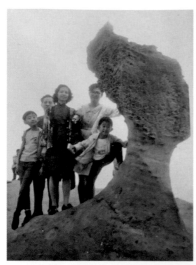
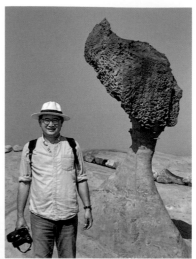
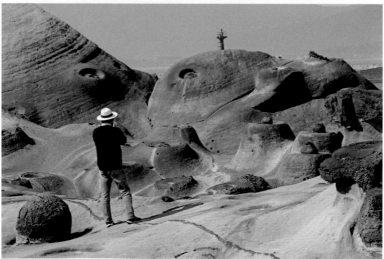

原因除了是懷舊之外，也想瞭解這些年來，台灣風景地貌到底有多少的改變？

這張照片應該快五十年了，五十年間我居然沒有再去過野柳，一方面是因為過去野柳、日月潭、阿里山等景點，可說是家喻戶曉，人人都去過的地方，缺乏新鮮感與吸引力；另一方面，是因為後來開放陸客團來台，這些「過氣」的知名景點，又重新擠滿觀光客，但是也因為人潮過多，遊客水準參差不齊，導致整個風景區擁擠混亂，讓國人望之卻步。

但是這幾年陸客消失了，野柳又再次回復寧靜，整個區域在相關單位的規劃整理下，混亂的攤販被安排在商店街內，廁所與停車場空間，甚至指示標誌等等公共設施也都規劃的十分完善；最重要的是，地質公園恢復成一座單純欣賞自然地景的美好空間。

過去人們去野柳旅行，大部分就只是去看看那些被特別塑造出來的明星景點，包括「女王頭」、「仙女鞋」等等，其他的旅行印象就只剩下海鮮餐廳吃吃喝喝而已，這樣的旅行經驗，說起來是十分可悲的！可是我小時候對野柳的記憶，真的就只有女王頭、林添禎銅像，與海鮮餐廳而已，

野柳到底還有什麼東西？這也是我腦中記憶必須重新去補足的部分。

相隔將近五十年，我再次來到野柳，進入地質公園內，面對經過風化、海浪侵蝕的奇岩怪石，真的覺得十分驚豔！這裡不是只有「女王頭」而已，所有的地理景觀都叫人讚嘆不已。我走在巨大蕈狀岩之間，周遭還有蜂窩岩、地球石、豆腐岩、海蝕壺穴，以及燭台石等怪異造型地景，地面上隨處可見生物的化石，感覺自己好像來到異星球探險的太空人，野柳這樣的地景根本就不輸世界級的美景，甚至堪稱是「死前一定要去看的奇景」之一。

事實上，野柳的自然之美，前輩攝影師黃則修在公園尚未開放時，就已經潛入拍攝，並且在 1962 年舉行《被遺忘的樂園／野柳》攝影展，讓大家從他的黑白照片中，看到野柳海岸的奇巖之美。我這次也重新拍下野柳「女王頭」的照片，對照昔日家族野柳旅行的黑白老照片，我發現女王頭的脖子部分真的變得纖細許多，恐怕不消幾年的時間，女王頭就會遭遇斷頭危機；為了保護女王頭，現在管理也變得嚴格，遊客不能再像過去一樣，倚靠在女王頭旁邊照相。

重新來到野柳，我才瞭解到什麼叫做「鬼斧神工」，也才重新發現原來野柳是如此的壯觀美麗！過去被我誤解的野柳，藉著這次機會，終於讓我留下美好印象！

遺

CHAPTER
第 2 章

忘

4

<div style="text-align:right">

被遺忘
在鄉野的
大師作品

</div>

在台南鄉下地區的田野間旅行，地平線上赫然出現金字塔狀的尖塔，有如某種紀念性的建築，塔頂上矗立著十字架，原來是一座奇特的天主教堂／菁寮聖十字架天主堂。

六十年前天主教會聘請德國建築師波姆（Gottfried Böhm）設計這座台南鄉間的教堂；因為地處偏僻，並沒有引起太多人的注意，甚至台灣建築界也沒有人注意到這座教堂，直到 1986 年建築師波姆獲得普立茲克建築獎，大家才開始注意到這位德國建築師，然後才發現他在台灣竟然有一座教堂建築作品。

菁寮聖十字架天主堂是波姆在海外的第一件建築作品，同時也是台灣第一座普利茲克建築獎得主的作品。建築師波姆的建築作品多半是在德國境內，他可說是出身於建築師

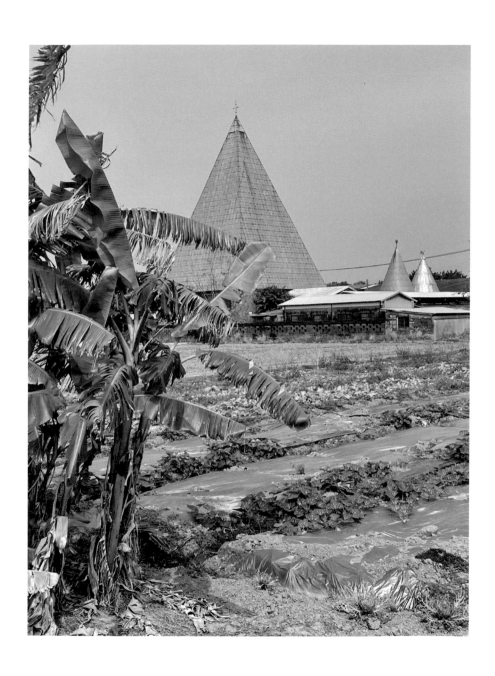

世家，他的父親、祖父都是建築師，後來兒子也繼承衣缽，成為執業建築師。波姆的父親也是設計傳統天主教堂的建築師，但是波姆走的卻是現代主義的建築路線；他受到密斯・凡德羅與華特・葛羅培斯影響很大，因此建築手法與包浩斯學院接近，但是他的建築設計簡單、幾何，卻充滿著某種古典紀念性。

菁寮聖十字教堂就是一座幾何塊體構成的教堂，主會堂呈現巨大金字塔狀，旁邊附屬的尖塔則呈現圓錐型，尖塔表面是鋁板包覆，在陽光照耀之下閃閃發亮！尖塔上有幾個象徵物，主會堂頂端是十字架，代表著基督的救贖；入口鐘塔上是風向雞，代表著警醒；聖洗堂上的尖塔是鴿子，代表著聖靈；而聖體室上方尖塔則是王冠，象徵著基督的王權。

六十年前在台南鄉下出現這樣一座金屬金字塔的教堂，對於當地農民來說，可說是非常前衛與突兀，當年還有居民認為風水不好等等。有趣的是，建築師波姆其實並未來過台灣，他依據在台灣天主教會修士所提供的現場照片，直接在德國設計；金字塔狀的會堂屋頂，其實並不是為了仿效埃及金字塔，而是從當時黑白照片所呈現，當地農民用四枝大竹竿，架起的臨時茅草亭子，所得到的設計靈感。

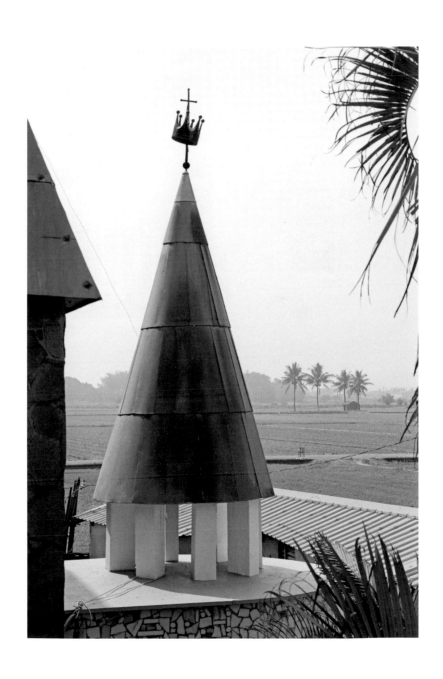

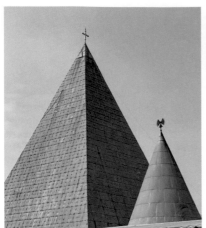
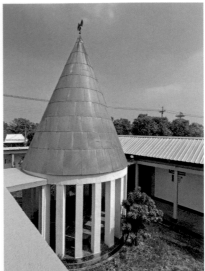
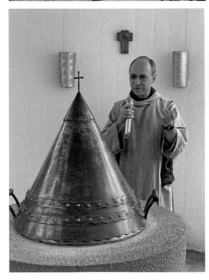
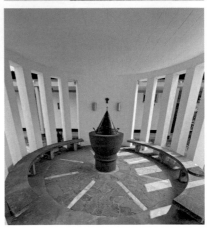

整個教堂內部設計也頗富巧思，聖洗堂內的受洗池，銅鑄的頂蓋呈現圓錐型，也是建築師波姆精心設計，並請德國工匠打造，質感非常厚實，剛好呼應教堂的尖塔。為了宣教上的方便，天主教會也入境隨俗，在會堂中放置中國傳統香爐燒香，（聖經中焚香代表著禱告，香煙繚繞升上天庭，有如禱告被上帝垂聽）會堂側邊甚至設有祖宗牌位，代表天主教也是重視「慎終追遠」的觀念。

我們到菁寮天主堂參訪，受到法國神父呂天恩的熱誠接待，他帶我們爬上教堂屋頂平台，從不同的角度觀看教堂建築，特別是金屬尖塔的細節，從屋頂觀看特別清楚；他還帶大家從密道入口，進入金字塔屋頂內部，觀看教堂建築結構。看著穿著中世紀修士服裝的神父帶著大家爬上爬下，感覺非常有趣！我們漫步在田間小徑，從不同的角度觀看教堂尖塔，感覺依舊十分超現實，總覺得這裡好像不是在台灣，加上接待我們的是外國神父，有一種「偽出國」的奇異感受。

台灣是個奇妙的國度，總有許多異文化的交流影響，只要花點心思去觀察與體會，就可以找到許多令人意想不到的事物！

被遺忘的建築師

5

最近在國內進行建築旅行，我特別注意到女建築師修澤蘭的作品，其實大家都聽過這位女建築師的名字，因為她設計過陽明山中山樓，大家因此認為她是蔣介石的御用建築師，是封建保守的設計者，但是若是更多研究她的作品，卻可以發現她的前衛與反叛。

她的確為當時的專權者設計了復古的中國式建築，但是那是建築師的悲哀，總是必須服務業主的需求；我發現只要她有自由創作的機會，她就會完全釋放她內心的狂野創意。我大學時從建築師雜誌看到她設計的台中衛道中學天主堂（或稱「衛道方舟」1966），內心就驚訝不已，那是一座怪異如太空生物的建築，雖然神學意義上，那是一隻「鴿子」，代表著聖靈的降臨，但是衛道中學的老校友們都說那是一隻「老母雞」。

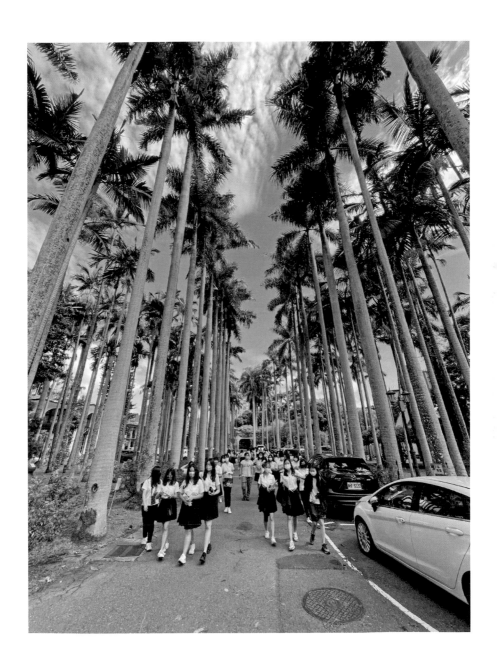

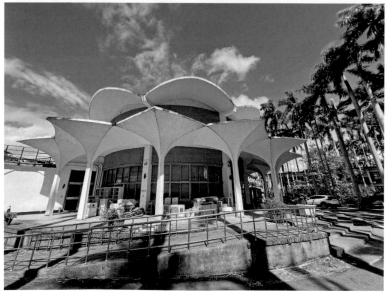

建築界的朋友都說，這座建築讓人想起 1970 年大阪萬國博覽會的太陽塔，同樣都是如此怪異前衛的東西，甚至帶著一種強烈的超現實主義味道！

我在大學畢業後，曾經前往台中衛道中學，想要去一睹這座奇特的教堂建築，那時的心情就像是要去朝聖一艘外太空來的飛碟一般。我到達衛道中學舊址，卻到處找不到那座教堂，後來詢問當地居民，才知道原來 1983 年都市計劃道路穿過校園，衛道中學遷校，教堂也被拆除了，變成現在的衛道新世界社區。後來我開始在建築系任教，景美女中每年都會邀我去對她們的語資班演講，我很喜歡去景美演講，一方面是因為景美語資班學生很認真，聽演講都認真做筆記；另一方面，每次去景美女中校園，都可以去看看修澤蘭的建築作品，包括行政大樓、圖書館等都是修澤蘭設計的，帶著圓弧曲線的牆面，比起後來解構主義大師蓋瑞的作品，有過之而無不及。

景美女中可以說是修澤蘭最美的校園規劃作品，優美的大門、行政大樓與圖書館，搭配著高聳的椰子樹，非常具有校園美感與文化特色。從弧形白色大門進入校園，筆直軸線面對行政大樓，而圖書館與藝能館則形成另一個水平軸線，與大門進入的軸線垂直交叉，塑造出一座完美的校園

建築原型。

景美女中的行政大樓非常特別，在當年可以說是前衛之作，整座建築有如外星人降臨，牆面甚至不是垂直的，而是以施作難度很高的弧形呈現；而圖書館的屋頂更有如蓮花座一般，繁複而美麗。

最有趣的是藝能館建築，是以一種合院式的空間呈現，但是中庭部分是圓形的，並且在正中間種植一株巨大的雞蛋花樹，有如神話般的存在著；花開時節，整個中庭被白色的花朵充滿，散發清香之氣，讓所有在藝能館上課的學生都神氣清爽。

在整個行政大樓後方，修澤蘭設計了一般的教學大樓，漂亮的迴旋梯是其特色，高中少女從這樣的迴旋梯走下來，就有如穿著華服走下樓梯的公主般，雍容而華貴。我一直認為學校教育除了言教之與身教之外，所謂的「境教」（環境教育）也很重要，試想一個高中女生，每天在醜陋無趣的校園中受教育，她的美感與氣質會何等的不堪，但是如果一個高中少女，每天都在充滿美感的環境中生活，看的都是美麗的建築，她的氣質不可能不好！這才是真正的「美感教育」。

修澤蘭設計了很多學校建築，除了景美女中之外，陽明國中、光復國小、中山女高、蘭陽女中等，都有她的建築作品。我後來才知道我國中念的學校（明德國中）也是她的作品，我以前特別喜歡她的招牌圓弧旋轉樓梯，走起來既優雅又流暢。

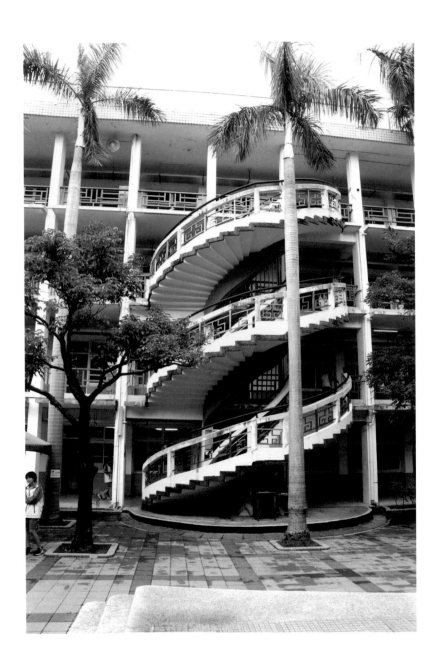

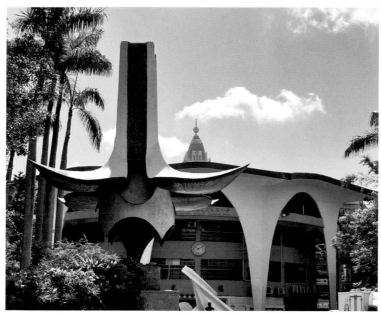

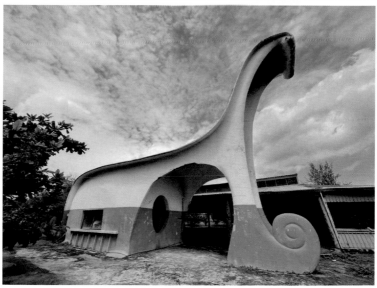

暑假期間我又去了中興新村探尋修澤蘭建築師的建築作品，原本中興新村有好幾棟她的建築，但是在921地震時，大部分的建築都傾倒毀壞，唯一只剩下原本的新生報辦公室建築（現在稱作是「小興苑」）還存在，這座建築展現出修澤蘭女性建築的特色，蝸牛螺旋狀的開窗與線條，優美又前衛；其實建築師的用意是整棟建築像是一台巨型相機，圓形的開窗其實就是相機的鏡頭。

「小興苑」建築後來是由私人企業家李淑娟購入，她非常喜愛這座前衛又帶著女性柔美線條的建築，因緣際會買下後，就用盡心力整修復原，甚至為了正立面圓形窗的遮陽需要，特別找到歐洲公司製作以圓心為軸，可以遙控自動展開的扇形遮陽簾，如此費盡心力，只是希望可以讓這座中興新村僅存的修澤蘭建築可以永世流傳。目前小興苑販賣藝術品、特色紀念品等，也提供簡單飲料咖啡，二樓部分可以從後方螺旋梯登上，特別保留有修澤蘭這棟建築的歷史照片與文件，讓參觀者可以更多的瞭解建築師的設計想法。

從「小興苑」建築，我們可以窺見修澤蘭的內心世界，當年雖然在專制體制下，有時仍然要做一些統治者要求的建築形式，但是只要沒有這些壓力與要求，她就會迫不及待

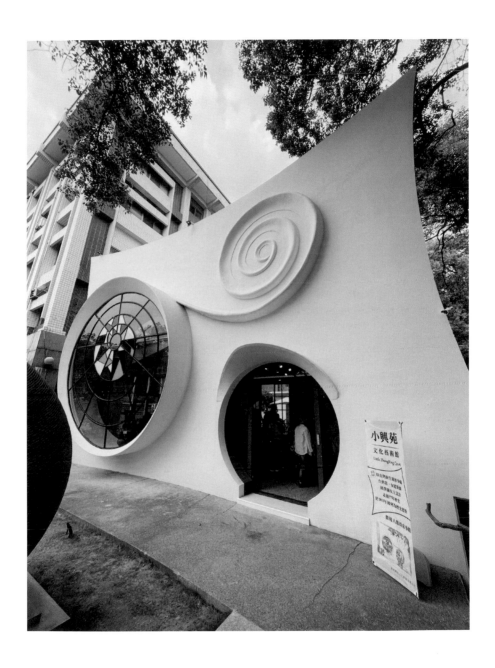

地，在設計作品中展現出內心的狂野幻想，創作出超越時代想像的前衛作品。有機會到中興新村旅遊，一定要去看看修澤蘭這座前衛建築，相信你也會感受到女建築師修澤蘭內心的熱血精神！

跟著修澤蘭的建築去旅行，走進了建築師內心的叛逆與前衛，發現了以前所不知道的台灣與歷史，可說是一種意外的旅程！

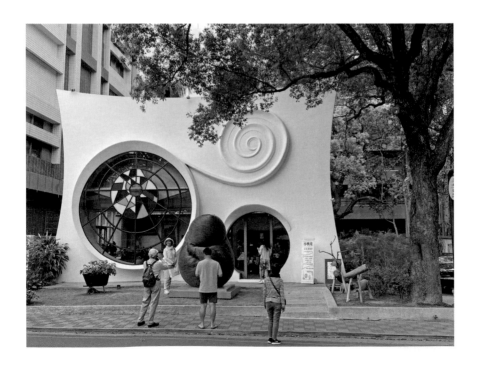

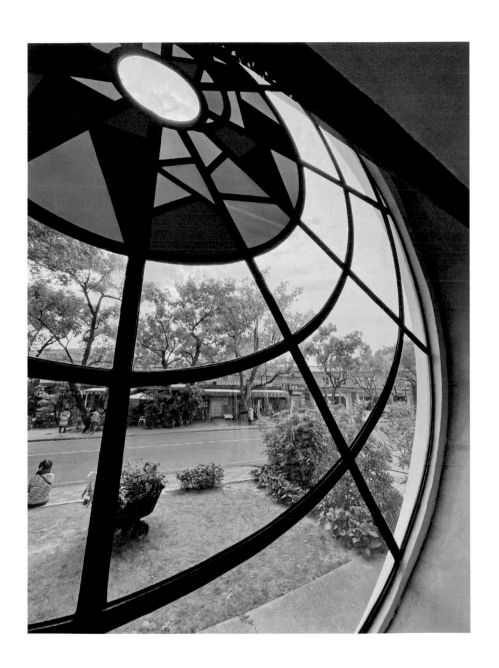

記憶中的
車站穀倉

驅車前往員林探險，這座老城鎮充滿了豐富與多元的活
力，廟宇後面就是一條市場街，販賣香腸的商家把一串串
紅色香腸掛在廟宇旁，熱鬧的市場街上則是一座高聳的教
堂，在紛亂吵雜的市場中，有如綠洲般的存在。員林小鎮
雖然保有昔日純樸的生活風情，但是卻也在緩慢地蛻變
中，特別是在員林車站周邊，因為鐵道高架化之後，原來
的車站風貌已經不復存在，周遭鐵道用地成為開放空間綠
地，或是等待著重新開發建設，還好不遠處仍舊保留著一
座巨大的鐵路穀倉，為過去城鎮交通與鐵道運輸留下歷史
的見證。

員林巨大的管狀混凝土穀倉，猶如巨人的管風琴一般，以
前在美國中西部也常在鐵道邊看見管狀的穀倉，方便農產
穀物藉由鐵道來運送，但是他們通常是使用金屬材質的穀

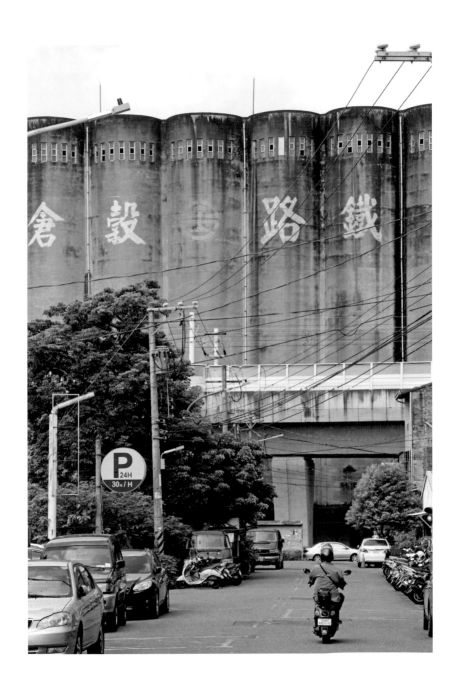

倉，只有在大型車站或碼頭才有混凝土穀倉建築。當年柯比意在美國看見這些工廠及穀倉建築，帶給他極大的衝擊與啟示，回去後就發表了《邁向新建築》一書。

員林鐵路倉庫在員林車站旁，也算是一座巨大的地標性建築，特別是管狀倉庫上，書寫著巨大的「鐵路穀倉」字樣，不論是搭火車通勤，或是開車經過，都可以輕易看見這座巨大的水泥城堡；這座混凝土穀倉不僅是巨大的建築地標，同時也見證了台灣過去經濟成長的歷史。

七○年代，因應台灣糧食進口的需求，大量輸入黃豆、大麥、小麥等糧食，糧食以海運進口為主，為了紓解港口倉儲空間壓力，因此興建了員林鐵路穀倉，利用鐵道運輸，將糧食從港口直接送到這裡儲存。員林鐵路穀倉又稱為員林立庫（立體倉庫），1974 年開始興建，1976 年完工啟用，這類倉庫可說是台灣進出口貿易起飛時的代表性建築，可惜後來鐵路運輸逐漸被公路運輸所取代，這類鐵路倉庫全台現今僅存兩座而已（另一座在斗南）。

其實台北市昔日北淡線鐵路關渡車站旁，也曾經有巨大的管狀混凝土倉庫，屬於一家食品工廠所有，也是藉由鐵道運輸至此儲存，北淡線鐵路拆除後，改建成淡水線捷運，

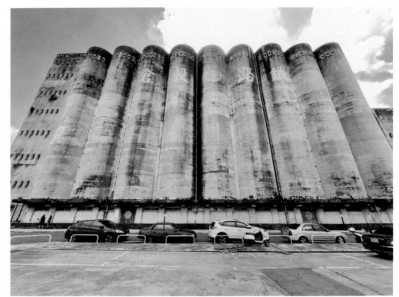

管狀混凝土倉庫也隨之拆除。當年管狀倉庫拆除時，我還特別潛入其中，試圖捕捉拆除一半的廢墟建築影像，結果當天竟然被佔據其中的野狗追趕，差一點無法脫身。

事實上，世界各地也有許多老舊的混凝土管狀倉庫，最有名的應該是西班牙建築師 Ricardo Bofill 利用龐大的混凝土管狀工業建築，改造成建築師的自宅，讓原本冰冷無趣的混凝土建築體，幻化成華麗動人的城堡；幾年前上海浦東黃浦江邊，一座原本是亞洲最大糧倉的混凝土管狀倉庫，也被改造成城市藝術空間；最令人驚豔的案例，則是由英國建築師 Heatherwick 在南非所設計的博物館，他將一座巨型的管狀從中間直接挖空，讓排列整齊的管狀倉庫在挖空之後，內部呈現出令人意想不到的奇妙空間，讓人讚嘆這位建築師化腐朽為神奇的厲害功力！

地方歷史建築的保存，過去比較多是針對歷史悠久的古蹟建築，對於工業遺跡或產業建築比較少被注意，但是這些年來，大家開始瞭解到，工業遺跡與產業建築可能歷史不見得很久遠，但是其巨大的建築卻是城市歷史裡重要的地標物，而且也是城市經濟發展歷史最重要的證據，非常值得保留！因此聯合國世界文化遺產名單中，也有許多工業遺跡被列入。

對於員林這個城鎮而言，鐵路穀倉可能是最具觀光魅力的
建築遺產，期盼將來有厲害的建築師可以參與建築再利用
的設計，讓這座員林奇特的水泥城堡可以再度散發榮耀，
成為員林地方的重要觀光資產。

療

CHAPTER 第 3 章

癒

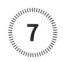

7

看海的
療癒
列車

從枋寮到台東的台鐵普通車,是台灣現在僅存還在行駛的藍皮柴油列車,目前包給旅行社販賣套裝行程,老舊車廂經過整修,感覺妥善許多;這部列車全程以柴油機車頭拖行,沒有冷氣,只有電風扇,窗戶可以向上打開,讓乘客全程感受自然的空氣與機車頭的柴油煙味,當然如果需要的話,也可以預訂鐵道便當,享受昔日鐵道旅行吃鐵道便當的樂趣。

搭乘這條路線的藍皮火車,被認為是有解憂療癒的果效,之所以會有療癒效果,最主要的原因是「看海」,整條南迴鐵道路線,穿越許多橋樑、隧道,沿線可以同時看到台灣海峽以及太平洋,非常吸引人!可以看海的火車本身就具有某種的神奇魅力,《神隱少女》中,少女千尋帶著無臉男,搭乘看海的電車離開油屋,穿越碧海藍天,去「沼

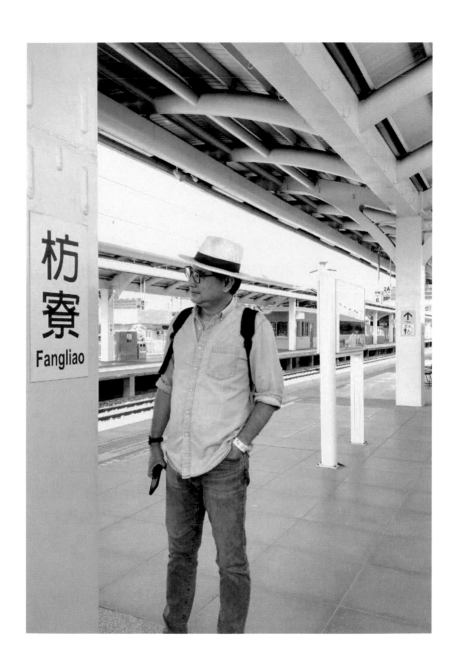

之底」去向錢婆婆道歉；無臉男在過程中拋棄了以前在油屋中的各種內心慾望，脫離了過去罪惡的生活，穿越藍色海洋有如洗滌了一切的內心汙穢。

日本江之島電車也是一輛可以看海的電車，電車沿著湘南海岸行駛，黃昏時刻可以看見夕陽西下，海上波濤閃耀金光的美景；堺雅人主演的電影《鎌倉物語》，就把江之島電車幻化成一台可以連通陰陽兩界的電車，白天是陽世的人使用，晚上則成為陰間鬼魂的列車。或許人們覺得看海的電車太浪漫，海上的夕陽餘暉又太虛幻，所以這台列車肯定可以將人帶離這個令人煩惱的俗世，進入另一個沒有痛苦的世界。

火車本身也是一個帶人逃離現實的療癒工具，川端康成每次想逃離東京的城市煩擾，就會搭乘火車經過隧道，來到雪國度假，他在書中描述著：「穿越縣界長長的隧道，便是雪國。夜空一片白茫茫，火車在信號所前停下來。」搭乘藍皮列車也要穿越長長的隧道，但是隧道後不是雪國，而是一片湛藍的海洋，讓人煩惱盡散。

其實這裡看到的海洋，不只是一種顏色而已；張惠妹的歌曲〈聽海〉，歌詞寫著：「想要寫信告訴你，今天海是什

麼顏色！」搭乘藍皮列車從枋寮出發，可以看見台灣海峽以及太平洋的蔚藍海岸，來到這裡才知道，原來每一天的海，都有不同的顏色。那天我們從車窗眺望太平洋，發現海洋有三、四種不同的層次與顏色，招喚著我們下車。我們搭車到金崙車站下車，然後大夥兒迫不及待奔向大海，享受大海帶來的心靈療癒。

從金崙車站走到海灘看海的過程，這些年也出現了許多公共藝術作品，車站裡有以線條、方塊等抽象手法呈現的牆面作品「線性空間」，是義大利藝術家 Esther Stocker 的作品；海邊則放置著台灣藝術家哈拿‧葛琉所設計的「方圓之間」，將海天一色都框入他的作品裡，也為單調的沙灘，帶來不同的變化。

金崙村是溫泉鄉，很多人特地跑來這裡泡溫泉，金崙村也是排灣族人部落，部落裡的聖若瑟天主堂融入許多原住民的文化色彩，正中間十字架標誌周邊就被裝飾著羽毛、獸骨、牛角等，有如頭目所戴的帽子一般，非常有趣，也成為了金崙社區的地標建築。

不論如何，單單是搭藍皮列車看海，就足夠為我們這些繁忙都市人帶來心靈的療癒；或許我們都應該常常放慢我們

的生活節奏，多一些搭乘慢車的悠閒，也更多一些看海的餘裕。

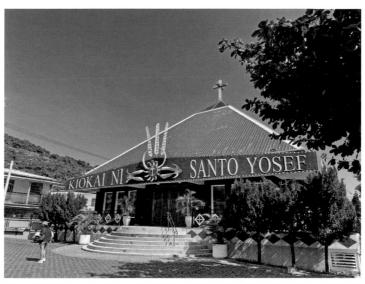

料理列車的
絕美旅行

雖然已經開放日韓觀光，但是我還是十分保守謹慎，不敢
貿然出國旅行，很多人問我：「會不會急著想出國？」我
發現我竟然一點都沒有急著想出國的感覺，因為這幾年在
台灣旅行探險，發現台灣也有許多令人驚豔的旅遊地點與
方式，即使不出國，我也可以找到讓自己心靈沉澱平靜的
地方，或是讓自己身心得到療癒的旅行方式。

我是個鐵道迷，旅行喜歡搭乘火車，多年來搭遍歐美日的
多種特色列車，感覺火車就像是「移動的建築」，人們進
到火車車廂，就像是進入一棟建築內，可以舒服地躺臥沙
發、吃便當喝咖啡，甚至睡覺休息。

我們搭乘列車，隨便吃吃地方風味的鐵道便當，就已經覺
得很享受了！而搭乘美食列車更是鐵道旅行極致的體驗；

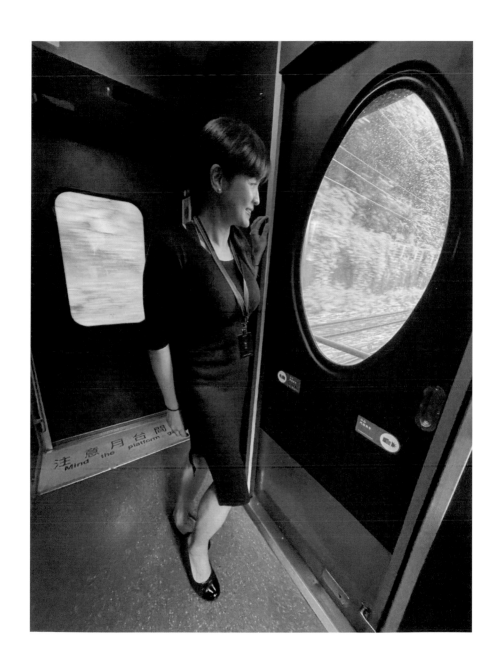

試想搭乘料理餐車，一邊享受美食，一邊欣賞窗外的景致，有如看 3D 電影一般，真的是一種超現實的餐飲經驗！

日本西武鐵道幾年前特別邀請當紅建築師隈研吾，設計建造了一列美食料理餐車，由東京都內開往秩父車站，整列車只有五十二席的座位，因此稱作是「52 席的至福」，整列車有四節車廂，兩節車廂是餐廳座席，一節是主廚料理的廚房，另一節則是活動用廣場車廂。

沿線窗外風景是山林田野，桌上的法式料理，則是主廚利用沿線田野所出產的農作物，料理出的美味珍饈，看著窗外的田野，品嚐舌尖上的鮮美，隈研吾大師設計的空間，播放著優美的音樂，讓乘客五感都得到滿足。

我也曾經搭乘日本海沿岸行駛的「雪月花觀光列車」，這部列車設計非常亮眼，紅色的車身有著賞景的玻璃天窗，行駛在白色的雪地上，顯得格外的顯眼。車上供應米其林主廚預備的多層高級便當，設計精美的菜色，色香味俱全，讓人享受鐵道旅行的極致享受。

台灣現在也有自己的美食列車「鳴日廚房 The Moving

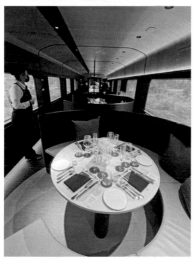

Kitchen」，由建築設計師邱博文所設計，車廂設計非常雅緻，以黑色為基底，展現出一種沉穩奢華的感受，不愧是台灣最頂級的豪華美食列車，覺得「鳴日廚房」完全不輸日本「雪月花」、「52 席的至福」等美食列車，最近還得到 2022 日本 Good Design Award 大獎、2022 台北設計獎，甚至 2022 台北老屋新生大獎等殊榮。

列車料理由晶華飯店主廚負責，將在地元素融入餐食，結合窗外山海景緻，為旅客提供優質的用餐體驗。當我們看著窗外的龜山島、蘭陽平原時，餐桌正端上火候適當的無

骨牛小排、現流胭脂蝦搭配宜蘭金棗、香烤花椰菜，貢寮九孔佐昆布搭配鮮筍，以及現擠黃金栗子奶油生乳捲，當然也有紅白酒，咖啡等。

雖然鳴日號列車是由老舊莒光號車廂改造，而且台灣鐵道是屬於窄軌規格，因此車輛行駛不免較為搖晃，但是設計師顧慮周全，餐桌椅不僅不會傾倒，連桌上的高腳酒杯、咖啡杯，也有止滑墊，完全不怕翻倒溢出，可以放心使用水晶玻璃杯等高級食器。

「鳴日廚房」料理餐車，讓我們看見台灣設計力與美食力的結合，孕育出頂級的奢華旅行，只可惜這樣的鐵道班次實在太少，很多人想花錢去體驗還不見得訂得到，只好出國去搭別人的料理餐車（日本的美食列車還比較好訂，而且種類又多）。

期待台鐵可以增加這類頂級旅程的班次，甚至開發設計出更多休閒旅遊的特色列車，否則我們想體驗料理列車的美好享受，只能去國外搭別人的美食列車，實在是很可惜！

9

因為現代城市生活的緊張生活與快速節奏，現代人已經失去了所謂的「閒情逸致」，慌亂的心境甚至不懂得如何去面對生活的空白；因此特別需要找回那份閒情，以及獨處安靜的能力。

茶聖千利休曾說：「茶道，就是要找回清閒之心。」台灣各地興起的茶道風潮，基本上就是一種企圖找回清閒之心的風潮，不過國內茶道的流派很多，強調的精神信念也不同；茶空間的風格更因為看重的事物不同而各異其趣。

有些茶空間崇尚自然簡樸，有的則是一味地模仿日本庭園；有的走的是中國園林的路線，有的則是百花齊放雜亂不堪。位於台中新化的「飛花落院」，是一座庭園式的餐廳，同時也是一處茶空間，因為設計美學品味非凡，雖然地處

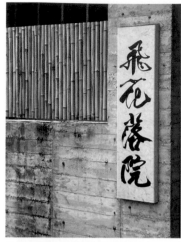

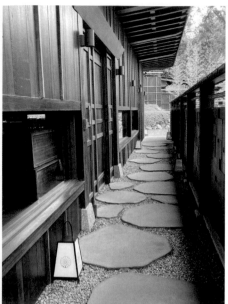

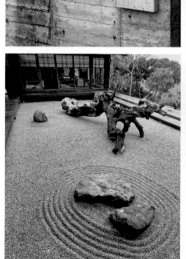

鄉下郊野地區，卻吸引許多人前往朝聖，甚至被喻為是全台最難訂的餐廳之一。

事實上，飛花落院並不是附近唯一的庭園餐廳，但是這家餐廳之所以會異軍突起，我覺得最重要的因素是「美學」。新化地區其他庭園餐廳雖然也標榜日式庭園禪意空間，但是整體風格卻比較接近中式園林設計，而且菜單食材道具等，也都比較是中餐的風格，並沒有讓人感受到那種荒蕪困頓的淒美禪意。

來到飛花落院裡，可以強烈感受到這裡充滿著京都侘寂的氛圍，粗糙的清水混凝土牆面，與枯山水庭園十分搭配；枯山水中腐舊發白的破木舟，道盡了生老病死的自然法則；而被雷擊燒黑的樹幹，則突顯了生命中的無常與堅韌。老件改造的木門，竹管吊掛成的屏障，每一個細節都呈現出設計者的用心與品味。

經營者張智強、魏幸怡夫婦不僅重視美學細節，同時也很在乎與自然環境的融合與保護，當年餐廳工程進行時，燕子竟然就在工地建築一樓築巢，他們為了尊重自然生態，特別停工一段時間，等待小燕子長大，從鳥巢中飛出去之後，才又開始進行工程。他們很希望這樣的溫柔舉動，可以吸引燕子再次回到這裡築巢，果然到了第二年，燕子又飛回來築巢在二樓，永久與餐廳建築共存，基地內保留的老樹上，還有五色鳥啄出來的樹洞。燕子的築巢，樹種的保留，尊重四季節氣的變化，真正體現了唐代詩人蘇頲《山驛閒臥即事》的詩，「息燕歸簷靜，飛花落院閒。」

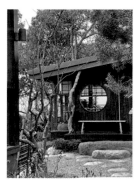 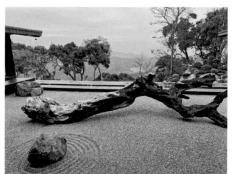

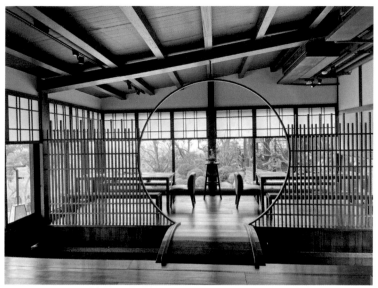

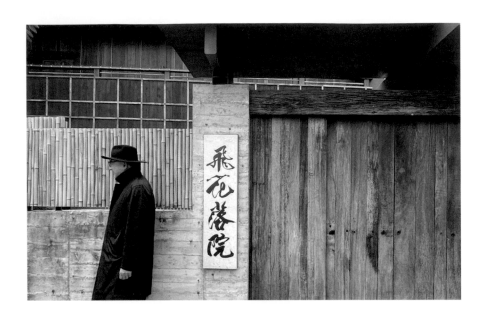

雖然飛花落院並不認為自己是日式庭園餐廳，但是我們的
確可以感受到一種侘寂美學的存在。媒體介紹飛花落院
時，總是強調這是目前國內最難訂的餐廳之一，而且是一
個耗費鉅資、費時打造出來的餐廳空間；但是我卻認為，
飛花落院的成功不只是花錢堆砌出來的，而是代表著一種
美學的勝利，不只是餐廳美學的勝利，也是一般消費者的
美學勝利。飛花落院的受歡迎，代表著國人美學的改變，
逐漸可以接受自然、質樸，不完美的呈現；開始懂得去欣
賞淡泊、孤寂與極簡的美學。

我唯一無法接受的是，飛花落院的餐點實在太華麗豐盛！十道菜的無菜單料理，兼具味蕾的美味與視覺的美感，是太過豐盛的饗宴，與侘寂美學的困頓寂寥、物質缺乏相互矛盾，不過這也是為了迎合國人強調美食的心態吧？

不論如何，對於許久未能到京都旅行我而言，來到飛花落院用餐喝茶，撫慰了我長久失落的心靈。

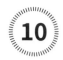

神的使者
白鹿現身
城市

走在敦化北路的林蔭大道上，忽然看見一隻巨大的白鹿，
頂著漂亮的鹿角，昂首站在一座辦公大樓前的綠地上，這
個奇異的景觀令我十分驚奇！好像有一種超現實的感覺，
將人從忙亂喧囂的都市節奏中，帶到大自然森林裡的安靜
與緩慢。

原來這座公共藝術作品「白鹿」（White Deer）是日本藝
術家名和晃平所設計，被放置在日本建築師高松伸所設
計的玉山銀行第二總部大樓前，大樓立面樹枝狀的森林意
象，與「白鹿」雕塑搭配合適，可說是十分優秀的公共藝
術設置案例，許多人跟我一樣，都非常喜歡台北城市中，
有這樣一件藝術作品。

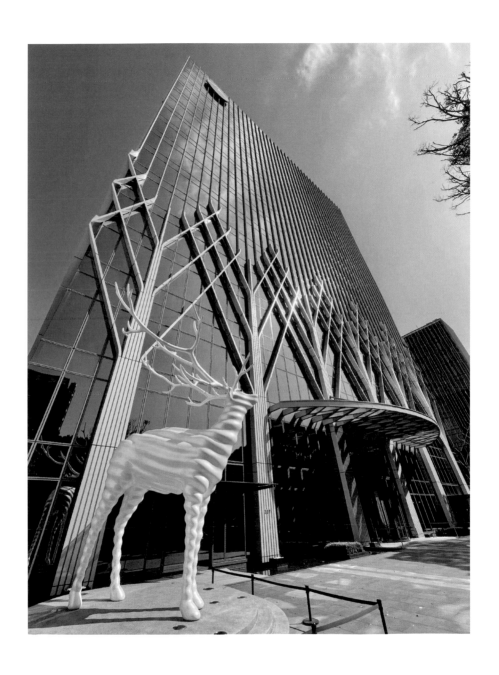

名和晃平是日本這幾年，繼草間彌生、奈良美智、村上龍之後，非常受到重視的一位藝術家，他的作品「白鹿」可說是最受到歡迎的藝術品。白鹿代表著神聖與權威，是日本古代神話中的神獸，同時也因為鹿角損壞可以再生，所

以也代表著恢復與再生的意義，他們曾經請名和晃平在 311 震災區石卷所舉辦的 Reborn-Art Festival 中展出巨大的「白鹿」，希望為當地帶來療傷與希望。

名和晃平的「白鹿」受到大家的喜愛，當地人甚至希望可以將巨大的「白鹿」保存在當地永久展出，成為石卷地區的地標物。他的白鹿開始出現在東京等城市中，如今竟然也出現在台北街頭，著實令人覺得興奮。

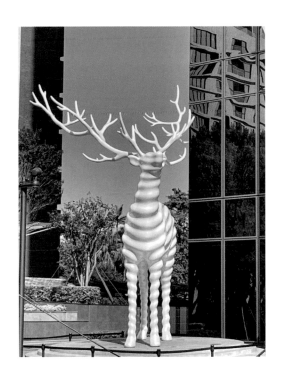

其實公共藝術品設置的用意，一方面是希望整座城市可以成為一座戶外的美術館，讓平常不去美術館的民眾，也可以在生活中接觸到藝術品，受到藝術的薰陶；另一方面是希望藝術品的出現，可以美化原本可能不是太有趣的建築，或是可以與建築物搭配，達到相得益彰的效果。

過去為了鼓勵城市中的建築設公共藝術，特別參考國外法令，訂定了百分之一公共藝術的規定，規定中說：「公有建築物應設置之公共藝術價值，不得少於該建築物造價的百分之一。」意即造價的百分之一，必須要用在公共藝術的設置上。可是當所有公有建築物都設置公共藝術品時，不免就會有許多良莠不齊的作品出現，建築師與藝術家之間的衝突也開始出現。

讓建築師與藝術家一起合作，本來就不是一件容易的事，因為藝術家與建築師常常都存在著自我本位主義，彼此互有心結。藝術家認為建築師應該在建築基地上提供一個完美的空間，來安放他精心創作的藝術品；建築師則認為，公共藝術品是要來讓建築物更美好，因此最好不要喧賓奪主，要與建築物來配合。

甚至有一些公共藝術品因為不受歡迎，甚至因為維修不當，反倒成為城市中令人嫌惡的設施。但是公共藝術因為長久以來缺乏退場機制，或是因為談到退場問題，就會引起藝術家的反彈，甚至引發激烈抗議。（因為沒有一個藝術家希望自己的作品會被撤走，我過去擔任公共藝術審議委員，深知這樣的問題是非常棘手的。）所以公共藝術品被撤走的案例極少，不管作品的好壞，大部分的作品一旦設置，就幾乎是永久存在，可謂是請神容易、送神難。

我們的城市需要公共藝術作品，好的公共藝術品，可以為城市建築、空間美學帶來加分的效果；但是不適當的公共藝術品，再加上不好的建築，就成為了城市中可怕的災難！名和晃平的「白鹿」是一座好作品，與建築搭配得宜，也為忙錄混亂的台北街頭，帶了一絲平靜與安祥。

11　療癒性水族館

雨季節無法到郊外旅行踏青，只好到水族館尋訪蔚藍的深海宇宙。

那天特別來到桃園青埔地區的 Xpark 水族館，這座由日本八景島公司所策劃建造的水族館，果然有日本水族館的氛圍，令人十分驚艷！同時也讓人有回到日本參觀水族館的感覺。

水族館是一種以呈現海洋生物為主題的動物園，其實過去許多動物園內也有關於海洋生物的水族館，但是因為海洋生物實在太繁複多樣，而且深海世界平常我們也很難前往探索觀光，因此就出現了獨立的水族館。水族館的英文 aquarium 一詞，原本就是指大型的水箱水槽，全球第一座水族館是英國博物學家飛利浦・亨利・戈斯所創立，當時

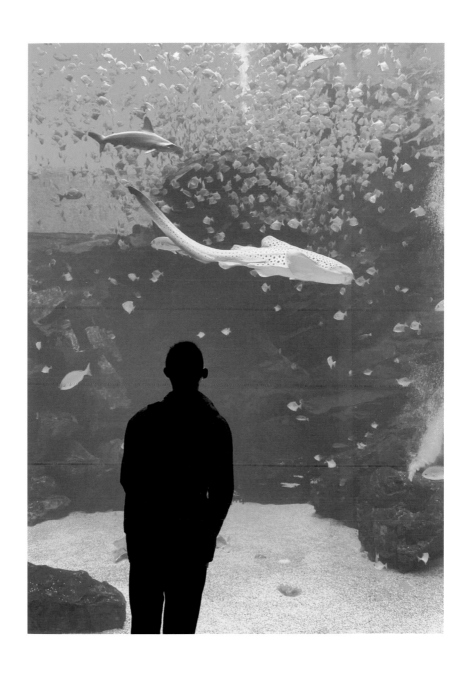

就是使用 aquarium 這個字來代表。

水族館讓人可以不用潛水，就可以觀賞到海洋世界的奇妙，欣賞有如異星宇宙的蔚藍世界，以及有如外星生物般的各種珍奇海洋生物。在巨大的玻璃水槽裡，造型流線扁平有如美國 B-2 隱形轟炸機的魟魚，姿態優雅地飛翔在水中，吸引著眾人的目光；斧頭鯊閃亮光滑的身形，飛彈般地在水中奔馳；虎斑鯊魚的美麗外皮也令人炫目，叫人讚嘆造物主的奇妙創造！

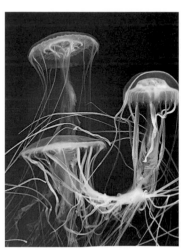
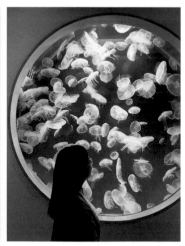

最令人魅惑癡迷的是那火星人般的水母，各式各樣的水母，舞動著優雅緩慢的姿態，在藍色宇宙畫出白色迷幻的線條，令人看了目不轉睛！醫學界常說，家裡擺設魚缸，常常觀看魚缸裡的魚群游動，可以降低血壓，達到一種舒緩療癒的效果；那麼到巨大的水族館，看看各種深海生物的游動，應該更具有療癒的效果吧！

從現代城市水族館的設置，我們應該可以看出一些端倪，好像越是繁忙的現代城市，越是需要水族館的設置，因為蔚藍的海洋世界與人類的城市，相形之下，顯得寧靜與安詳許多；都市人在繁忙壓力下，可以到水族館安靜深呼吸，享受片刻的安息。

東京這座超級城市就有很多水族館，在池袋太陽城上，甚至有一座高空的水族館，海洋生物在這座高空水族館裡游動，其實正像是在天空中飛行一般。現在的水族館會使用立體化的設計，讓人們可以從不同的角度可以去觀察海洋生物；他們會設置透明水管，讓企鵝的生物可以在其中游動，好像海洋生物的高速公路。

台灣 Xpark 水族館的企鵝池，也是採用高度立體化的空間設計，參觀動線兩邊都是企鵝的水族箱，企鵝可以從小山

坡爬上透明的天橋，搖搖晃晃走到另一邊，然後從溜滑梯滑下水池，猶如企鵝的遊樂園一般；水池下方則有另一地下通道，讓企鵝從地下管道游到另一邊去；最有趣的是，這個地下管道其實是下一層樓 X cafe 的天花板透明管道，所以在下一層的遊客，也可以邊喝咖啡，然後不時看到企鵝從透明管道游過去。

水族館的空間設計是十分專業的，除了參觀動線之外，也要考慮海洋生物的棲息習性等，非常複雜。水族館另外也肩負著生態教育的任務，在這裡一邊觀察著海洋生物的奧妙，一邊聽著解說資料，很容易學習到豐富的海洋生物知識，可說是寓教於樂的最好場所。

《侏羅紀公園》系列電影告訴我們，即便虛擬實境科技已經很發達，人們還是希望親自去體驗大自然的奧妙！也就是說 VR 永遠無法帶給人們真正的滿足，所以水族館終究會是我們去經驗海洋世界的最佳場所，其存在仍然是有其必要性。

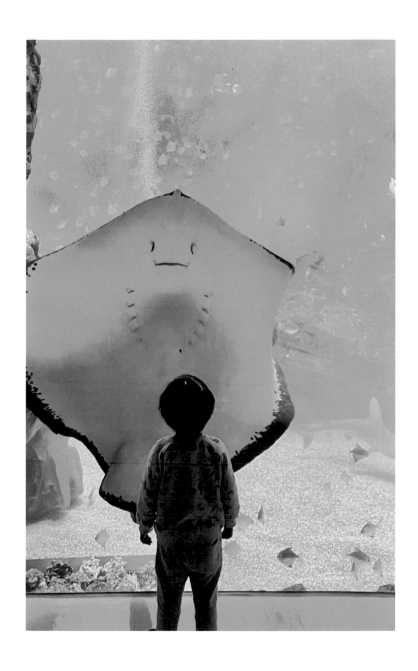

少年
卡夫卡的
圖書館

村上春樹小說《海邊的卡夫卡》，小說中的主人翁搭乘夜間巴士，從東京鬧區逃到位於四國的高松市，那裡是遠離日本社會核心區的偏遠後山，少年人在高松市無處可去，只能每天窩在圖書館裡，圖書館成為了少年人蛻變成堅強成熟大人的重要場所。

《海邊的卡夫卡》小說中的圖書館經驗，多少也反映了少年村上春樹當年在神戶圖書館中閱讀的記憶。圖書館的記憶與經驗，對一位少年影響之大，以至於村上春樹的小說中，都會出現圖書館的身影，在他的小說《世界末日與冷酷異境》中，就有一座儲存夢境的圖書館，圖書館的書架上，不是一本一本的書，而是一顆顆獸的頭骨，而夢境就是儲存在獸骨中，必須要靠稱為「夢讀」的人，才可以閱讀出獸骨裡的夢境內容。

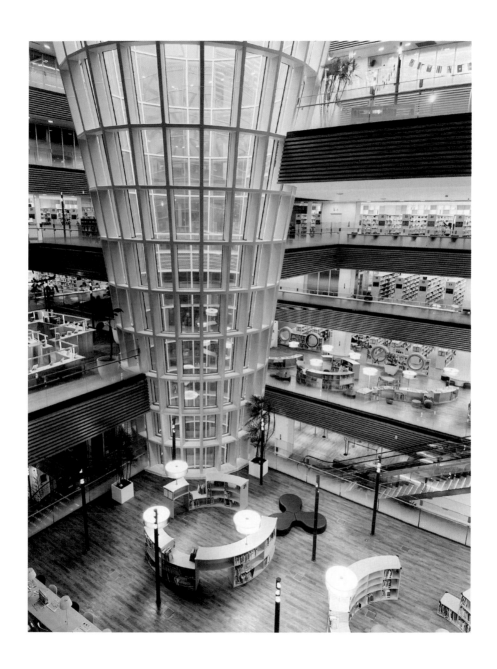

雖然進入了數位時代，紙本書籍逐漸式微，原本大家以為圖書館應該日漸消失，全部變成網路上的數位圖書館；可是一直到二十一世紀的今天，全世界竟然還在繼續建造圖書館，特別是日本地區，持續建造了許多漂亮的圖書館，包括金澤的「海之未來」圖書館，伊東豐雄設計的岐阜「大家的森林」圖書館，以及安藤忠雄在大阪所設計的「圖書森林中之島」，而最近早稻田也成立了村上春樹圖書館等。

這幾年台灣也有許多城市都設立了自己城市的圖書館，包括位於樹林中的屏東縣立圖書館總館、大廳媲美五星級飯店的台南市立圖書館總館、以及空間新奇的高雄市立圖書館總館，最近桃園總圖新館落成，也令人十分驚艷！

桃園總圖新館由郭自強建築師與日本梓設計聯手設計，主要的概念是「生命樹」，在圖書館內部中央有一座圓錐玻璃天井，讓光線進入室內，照亮整個圖書館內部，同時採光井也具備著自然通風的功能，堪稱是環保節能的絕妙設計；圖書館內部動線也呈現著所謂的「知識的螺旋」，讓人以一種螺旋狀的上升路徑，可以環視整個圖書館的書架及閱讀空間。

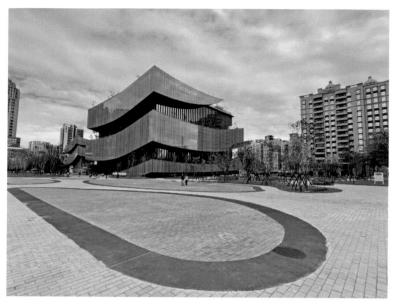

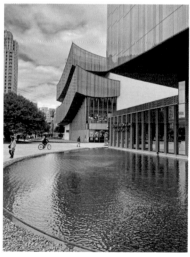

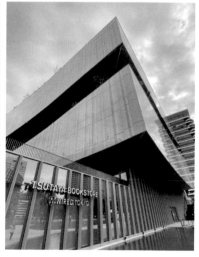

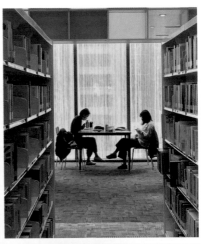

我覺得桃園總圖最令人感到開心的是，建築師特別將周邊靠窗明亮的地方，都規劃為個人閱讀的場所，你可以很容易在圖書館中，找到個人寧靜、舒適的閱讀角落，加上桃園總圖藏書之豐富，也令人驚訝，我就找到許多很棒的設計藝術類書籍；拿一本漂亮的設計專書，坐在窗邊舒適的沙發椅上，好好享受寧靜閱讀的樂趣，就好像在咖啡店一樣舒服。正如《海邊的卡夫卡》中所描述的一般，「坐在沙發望著四周時，發現這個閱覽室正是我長久以來想要尋找的地方，我真正在尋找這樣一個像是世界凹洞似的安靜地方。」

過去的圖書館對於年輕人而言，只是一個 K 書中心，他們雖然去圖書館搶位子讀書，但是考完試之後，就再也不要去圖書館，也不要再讀書了，因為他們並沒有真正享受到閱讀的樂趣，對他們而言，讀書只為了考試，是一種壓力，毫無樂趣可言；但是好的圖書館空間卻可以吸引人，讓人想要待在裡面看書，感受閱讀的美好，甚至成為少年人逃避混亂現實世界的避難所。

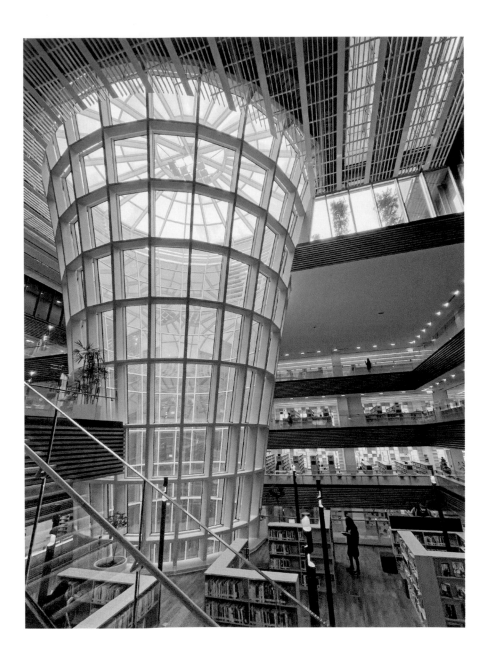

一座民主進步的城市，都應該要具備有設計完善、空間優質的圖書館，讓所有的人，不論是有錢人或是窮人，是上流社會的人、或是中下階層的人，都可以自由地來到這個地方，好好地享受閱讀的樂趣，然後在這裡找到改變生命的契機。

桃園總圖新館建築，就是這樣一座可以讓人享受閱讀的樂趣，進而喜愛上閱讀的優良公共建築。

13

墨池邊的
書法
藝術館

桃園青埔地區之前出現了一座奇怪的公共建築，幾個岩石般的塊體，全黑的建築外表，完全顛覆了人們對國內公共建築的傳統印象，這座建築其實就是最近非常熱門的橫山書法藝術館。

書法藝術館在國內外十分少見，如果有的話，人們也會認為所謂的「書法藝術館」，建築造型一定是古色古香的中國傳統建築形式，但是橫山書法藝術館卻以一種現代、抽象的方式，去呈現東方建築空間的意境。

建築師潘天壹是國內少壯派的建築師，國內研究所畢業後，就投入建築實務的工作，他特別鍾情東方的建築，但是卻不是一味仿古的中國宮殿式建築，而是努力去呈現屬於東方的建築空間意境。

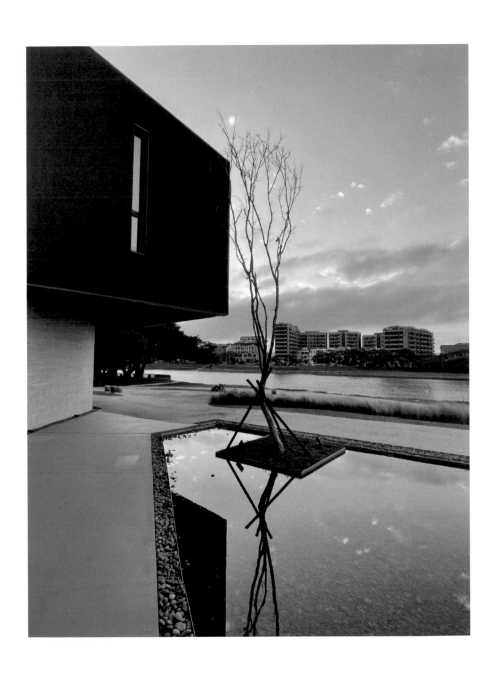

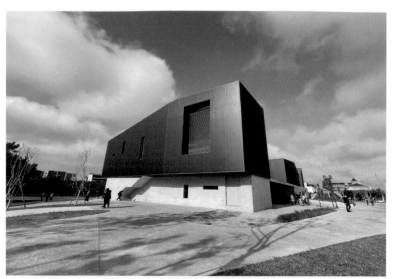

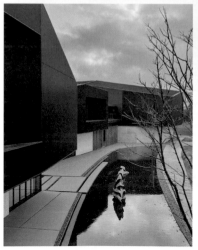

橫山書法藝術館位於桃園一座大型埤塘旁，建築師潘天壹將埤塘作為「墨池」、藝術館則為「硯台」來規劃，主體建築更有如五方篆印，這樣的設計概念，將人帶進了書法的世界裡，的確是建築師的藝術巧思。

橫山書法藝術館一樓外牆是清水混凝土，表面還留有杉木的自然痕跡；進入藝術館內參觀，在觀賞路徑上，不時可以從天橋或開窗，望見室外的埤塘及天空，讓參觀者的視線，在書法筆劃之間的空間，與建築戶外的水色天光之間游移，感受到書畫中抽象的空間與現實自然空間的互動；讓那種書法藝術的感動，與大自然的感動，可以交織融合在一起。事實上，建築師認為藝術館空間就有如宣紙，人們迴游行走其間，就有如另一種筆墨的書寫。

內庭的池水與戶外建築旁的池水，不時反映出建築物的身影；池中的奇石有如硯台上的墨條，池旁的廣場空間，則可以讓人在此就地揮毫表演。我忽然想到王羲之的兒子王獻之為了學好書法而苦練，寫完了十八缸水；書法家張芝臨池寫毛筆，每天都在池塘洗筆，最後池塘竟然全黑。如果今天書法家在橫山藝術館旁的埤塘畔書寫，埤塘的水可能一輩子也寫不完；如果人們還在埤塘洗筆的話，恐怕汙染了一整個埤塘，將變成可怕的環境問題。

館中的作品也令人驚艷！B 棟一樓挑高空間中的電子藝術裝置，由藝術家林俊廷所創作的「造象 Word to World」，特別令人印象深刻。創作者運用電子藝術裝置，呈現出一幅巨大又會移動變化的電子水墨畫作品，在山水雲霧中，出現摩天輪、飛機、神獸，以及潛水艇等事物的畫作，不落俗套，也讓人耳目一新，感受到書法藝術的未來可能性。

景觀設計師吳書原所設計的庭園植栽，呈現出他獨特的荒原美學，狼尾草在書法館旁，正有如毛筆一般，看似凌亂卻是堅韌有力，與館內的草書作品有異曲同工之妙。館邊種植的幾株楓樹，隨著季節變換顏色，在黑色牆面的襯托下特別明顯，也呈現出強烈的季節感。

這座建築呈現出書法的禪意、空間的意境，以及對周遭環境的呼應，可說是一座非常優秀的公共建築作品，改變了我們過去對於公共建築不好的印象；更重要的是，這樣的公共建築並非由日本或歐美建築師來操刀，而是出自於我們本土的建築師。從橫山書法藝術館，我們看到了國內公共建築的新氣象，的確是令人感到興奮與感動！

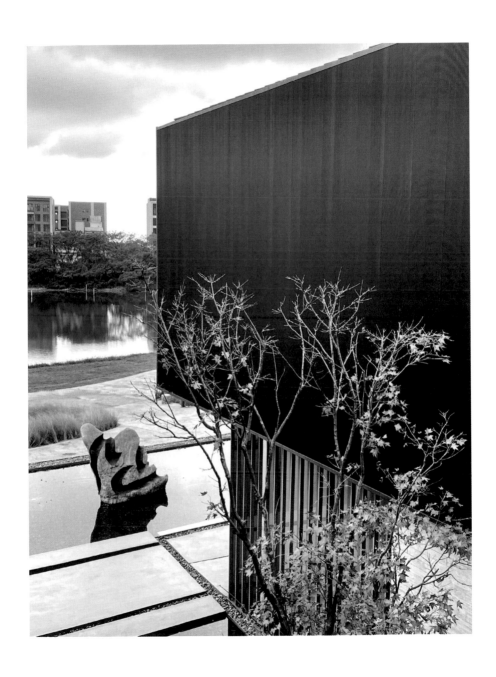

隱身
竹林中的
療癒旅店

為了逃避城市的喧鬧壓力，特別前往蘭陽地區，入住礁溪的了了旅店，這棟旅店看不到誇張的招牌，也沒有地標式的宏偉建築，整間旅店刻意隱藏在竹林中，非常低調而靜謐，幾次開車經過旅店入口，竟然因為沒有察覺而錯過。

這讓我想到歷史中許多文人雅士隱居竹林，在隱蔽的竹林中，自在地享受孤獨靜謐的生活，宋代文學家陳文蔚就曾隱居竹林，寫下〈新居六詠・竹林隱居〉，詩中寫道：「無才濟蒼生，竹林遠棲遁。中有聖人書，飯蔬自無悶。」王維所寫的〈竹里館〉：「獨坐幽篁裡，彈琴復長嘯，深林人不知，明月來相照。」可見竹林對於亞熱帶地區的人們而言，的確是個適合遁逃隱居的空間。

建築師曾志偉所設計「了了礁溪」旅店，店名取材自禪學

的「了了分明，如如不動」，希望入住者可以在混亂多變的世界中，保有一顆平靜安穩的心。曾志偉是一位另類的建築師，他的作品充滿著自然風味的材料，並且呈現出一種緩慢而寧靜的氣質，甚至他的設計與施工，都是細緻又花時間的，總是慢慢地斟酌修改，希望做到最符合理想的設計。

他之所以與眾不同，源自於他的兒時背景，曾志偉小時候家人移居帛琉，在那個熱帶島嶼林立的國度成長，他習慣於與山林植物為伍，終日奔跑野地，或是躍入海中游泳，那種與大自然十分密切的生活環境，造就了他對於山林野地的愛戀；直到這些年，他還是要常常回峇里島，在簡單的樹屋裡，過上一陣子沒水沒電的原始生活，成為他為生活回復能量的方式。

「了了礁溪」旅店佔地不大，建築師特別在設計中，將整座旅店隱藏在竹林中，甚至把整棟建築用竹片包覆起來，猶如將旅店放入雞籠子裡一般。旅店裡的房間正如包覆在竹林中的避難所，迎接每個心靈疲憊的都市人，可以逃避都市生活的壓力煩躁，得到片刻的平靜與安寧。

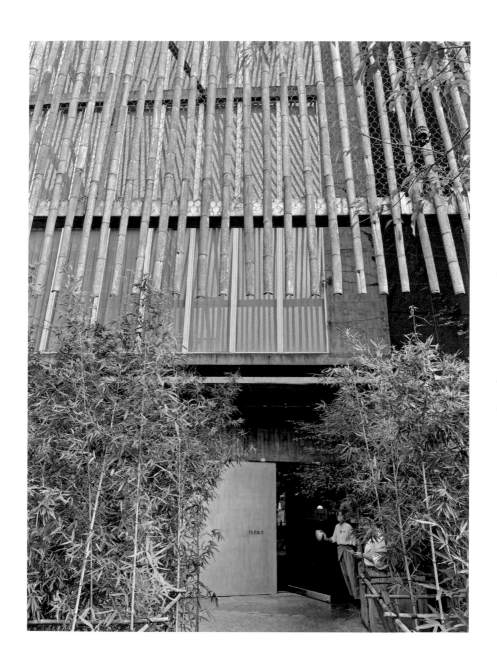

房間裡有一顆奇妙的蛋，有如孕育生命的隱喻，夜晚神奇的蛋打開，有光線從裡面射出，感覺像是哥吉拉即將破繭而出，非常具有戲劇效果，其實這顆蛋是房間的 minibar，卻以一種富有神祕與想像的氛圍呈現。房間裡還有一間小茶屋，封閉狹小的空間，只有小小的開窗，有一種子宮般的包覆感，讓人身在其中，與世隔絕，可以靜坐冥想，有如是心靈最後的避難所。這樣的旅店適合成熟的人前往入住，享受真正的寧靜與自在，正如《大叔 Ojisan on the road》書中所說的：「寧靜是旅行中的最高享受。」

了了礁溪旅店的餐廳令人驚豔！有如洞穴般不規則的天花板，面對外面庭園的竹林，原本以為菜單就是一般宜蘭旅館餐廳吃粗飽的巴菲，或是故弄玄虛的素食環保套餐，想不到竟然是美味又漂亮的 Fine Dining，搭配紅白酒，味覺視覺都得到滿足，令人非常非常滿意！吃飽後去附近散步一下，再回來泡溫泉，成就了一次美好的休閒度假旅行。

建築師曾志偉曾說：「建築是一種人與自然的通道。」
在「了了礁溪」旅店中，人們在建築中與自然相遇，並且修復人與自然間的關係，然後人的心靈得到安慰與平靜，真正獲得夢寐以求的休息。

怪

<div align="center">

CHAPTER 第 **4** 章

</div>

奇

怪獸台灣

對我來說，台灣到處充滿著怪獸，它們張牙舞爪、出現在城鎮鄉村，讓人感受到一種奇幻驚異的氛圍，或許這與台灣民間宗教盛行有關。藝術家姚瑞中很早就開始紀錄這種奇特的怪獸神佛現象，出版了一本《巨神連線》的攝影集，專門觀察台灣地區巨大神像的奇特景觀；而日本人安田夏樹旅居台灣多年，四處漫遊攝影，也出了一本攝影集《既視未視》，其中一部分「Crazy Taiwan」也是從一位外國人眼中，觀察台灣這些神佛怪獸雕像的瘋狂奇景。

中國傳說中所謂的神獸或靈獸，基本上都是「四不像」，其似龍非龍、似虎非虎、似狗非狗、似鹿非鹿，有龍之威、虎之猛、狗之忠、鹿之靈。中國傳統的神龍基本上也是某種「四不像」，這種巨大神獸具備有蛇、鷹、牛、鹿等動物特徵，頭生角、鬚，身似大蛇，有鱗爪，能飛天、潛水、

忽來忽去，有雲相襯。

事實上，這些神獸在宮廟的出現，是一種超現實的存在，基本上就是希望讓人感受到一種神祕性與特殊性，是日常現實世界上所沒有的，甚至帶來一些威嚇與震懾的效果。

桃園公路旁的五路財神廟前，擺著兩尊奇特的神龍，是另一種四不像的神獸組合，神龍的下半身是《侏羅紀公園》的暴龍；上半身頭部則是中國傳統的龍頭，頸部還可以看到切割接合的痕跡，是一種東西文化的結合與創意，非常獨特有趣！傳統的神龍通常是飛天遁地，不會用腳站立，所以在廟宇前的神龍，必須攀附在柱子上，形成所謂的「龍柱」，但是這座五路財神廟正面是城門，沒有柱子，因此

一般神龍無法攀附，反倒是這種新品種的「混血」神獸，因為下半身是侏羅紀的暴龍，因此可以直接站立，有如門神一般。

巨大化的怪獸基本上是為了吸引人們的目光，因為台灣宮廟眾多，不免會產生競爭的態勢，為了吸引更多信眾，各家廟宇無所不用其極，想盡辦法要被人們看見，其中最簡單的方法就是「巨大化」，將神佛或神獸雕像巨大化，是吸引人們目光的最快方法，特別是在高速公路旁，巨大的雕像總是可以吸引無聊駕駛人的目光；不僅是宮廟這樣做，地方政府也喜歡將地方特產做成巨大化雕像，放置地方社區入口處，用以招來觀光客，形成一種有趣的公路景觀。

烘爐地是香火鼎盛的土地公廟，但是為了吸引民眾，竟然擺放出許多巨大的侏儸紀恐龍雕像，成為當地拍照打卡的重要地標，特別是一尊青綠色的暴龍，因為地處於山坡公路旁，背面就是整個台北市景觀，甚至可以見到 101 摩天大樓，遂成為大家拍照的最佳地點，也成為烘爐地的地標物，甚至有人誤以為烘爐地拜的是恐龍。原本在北海岸公路旁的十八王公廟，其中祭拜的一隻黑狗，最近因為寺廟內移擴建至山谷中，便在山谷新建寺廟旁，樹立起十多公尺巨大的黑狗雕像，讓人遠遠就可以望見，吸引人們前往。

另外一座位於三芝山區的巨大千手觀音，高度將近 36 公尺，號稱是最大鋼製千手觀音，因為是金屬打造，有如機械怪獸一般，讓人聯想到日本動畫《老人 Z》裡，與機械結合可以行走的巨大鎌倉大佛，充滿科幻未來感。

宜蘭靠近海邊的社區公路旁，有一隻奇特的生物，多足的肢體結構，讓人感覺像是看到電影《從地心竄出》裡的怪蟲，其實還蠻駭人的，難道這個地方曾經出現過如此巨大的多足蟲嗎？其實這是當地特產草蝦的雕像，只是藝術家以不同的手法呈現，讓人誤會是某種怪獸，不過這種奇特的誤會，也為公路開車疲憊的駕駛人，帶來驚奇與振奮！

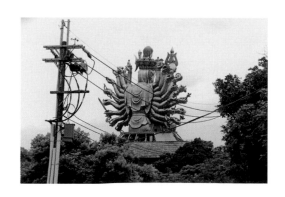

美國三〇年代開始，因為公路系統發達，汽車運輸量大增，公路邊就出現許多巨大的雕像，說是「巨大雕像」，其實就是有著不同造型的公路建築，例如巨大的漢堡、熱狗，或是巨大的鴨子等等，目的就是吸引公路駕駛人的目光，並且很快讓人知道這裡販賣的東西是什麼，也算是一種商業招牌，只是使用的是圖像系統，而不是文字系統，後來人們將這些巨大的雕像建築，稱作是「普普建築」（Pop Architecture）。後現代建築理論就以「普普建築」為例，以「符號學」來詮釋後現代建築，強調建築外表皮層符號的重要性。

台灣地區其實也有許多這類的怪獸建築，將雕像巨大化到一個程度，就成為人們可以直接進駐其中的「怪獸建築」。台中「寶覺禪寺」的金身彌勒大佛就是一座「怪獸建築」，外表是一座金黃色的彌勒佛，內部卻是可以使用的建築空間；其實大佛就是一座建築，只是外型與周遭一般的公寓住宅建築形成強烈的對比，為了採光的需要，大佛的背面還開有許多小圓窗，乍看之下，有如草間彌生的點點作品，十分奇特。

左營蓮池塘也是觀察「怪獸建築」的好地方，最有名的是春秋閣龍虎塔，門口巨大的龍虎頭就是建築的出入口，必須從龍口入，從虎口出，才能避邪增幅。這座奇特的龍虎塔建築，因為其怪奇生猛的怪獸建築造型，遂成為日本人眼中台灣建築的特色，當年許多日本台灣旅遊手冊，都喜歡用龍虎塔的照片做封面。

其實從「身體意象」來思考，如果整座建築就是怪獸的身體，那麼從怪獸的口出入，是理所當然的事。我曾經前往龍虎塔，從龍口進入其中，幽暗漫長的通道有如怪獸的食道，通道兩側畫滿地獄的景象，殘暴血淋淋的畫面，為的

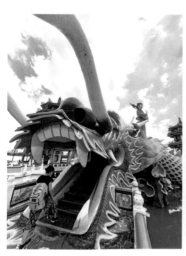
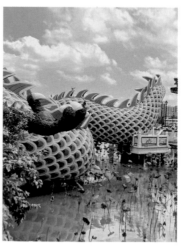

是告誡人們莫做壞事，多做好事，但是那些畫面實在太恐度，讓我無法承受，走到 ‧半就害怕而逃出。

蓮池塘好像寶可夢聖地一般，聚集了許多的「怪獸建築」，有巨大的神佛建築，也有許多水邊的怪獸建築，龍蛇雜處於一處水塘，真的是觀察「怪獸建築」的聖地。聽說高雄市政府還有水陸兩用遊覽車，可以從水面上的角度去觀察這些「怪獸建築」。

麻豆代天府的神龍建築是當地顯眼的怪獸地標，從大老遠就可以看見比一般公寓住宅還巨大的神龍建築，出現在天際線上，不明究理的人，還以為是什麼奇特詭異的哥吉拉怪獸？代天府的神龍建築其實是整個「天堂與地獄樂園」的部分設施，代天府最有名的是有一座「十八層地獄」，展出內容血腥殘暴，連我都不敢進去參觀，但是在地獄上方的巨大神龍建築，其實就是「天堂」的所在。

事實上，天堂就位於神龍的身體之內，遊客必須從一處入口付四十元台幣，然後進入龍體之內，在蜿蜒長型的空間內前進，沿途都是天堂生活的種種呈現，有許多的仙女陪伴，天堂的人悠閒地喝茶下棋，感覺並不會叫人羨慕，而且那些仙女製作粗糙，令人看了有些害怕……不論如何，

利用長型的神龍（事實上是一種類似爬蟲的身軀）體內空間，作為展示「天堂」的空間，還算是有趣！

最後人們在神龍體內不斷爬升高度，終於到達出口處，就是昂首的龍頭部分，因為龍頭位置有好幾層樓之高，人們從龍口出來時，可以眺望整個代天府園區，然後從神龍嘴部的高聳階梯，慢慢步行而下，結束了一趟騰雲駕霧的「天堂之旅」。

不可否認的，這樣誇張怪異的「怪獸建築」，的確是台灣建築景觀的特色之一，雖然有些詭異、有些荒謬、有些怪奇，但是卻是可以吸引外國觀光客的景觀資源，值得規劃成一種觀光路線。

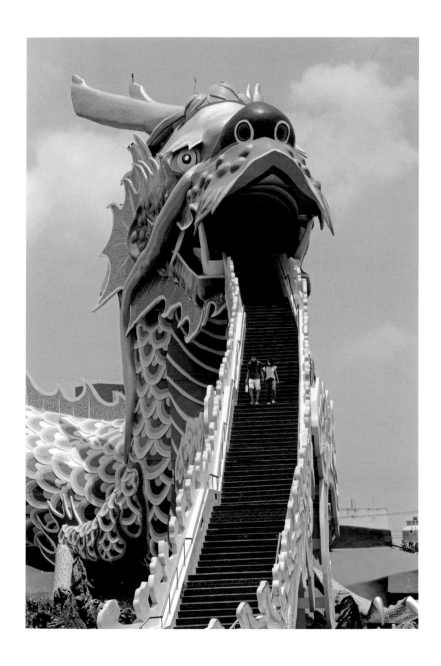

任性的
怪建築

台灣地區一直存在著許多怪建築，這些建築沒有特定的名稱，人們只是以其地名冠上，比如說桃園怪建築、龍潭怪怪屋等，它們不按理出牌，與周遭環境極其違和，並不是一定是醜的，也不一定是混亂廉價的；事實上，這些建築經常是耗費鉅資才建成，而屋主的想法肯定是與世俗的我們不同，他們內心有自己的理想烏托邦，他們只是努力將這些烏托邦的想像實現在地球上。

這些怪建築通常就是沒有建築學院背景的素人所設計，我們將他們稱作是「素人建築師」。因為他們沒有經過學院的訓練，因此也就沒有包袱，可以天馬行空、毫無章法地建造空想建築，讓一般人看得目瞪口呆！

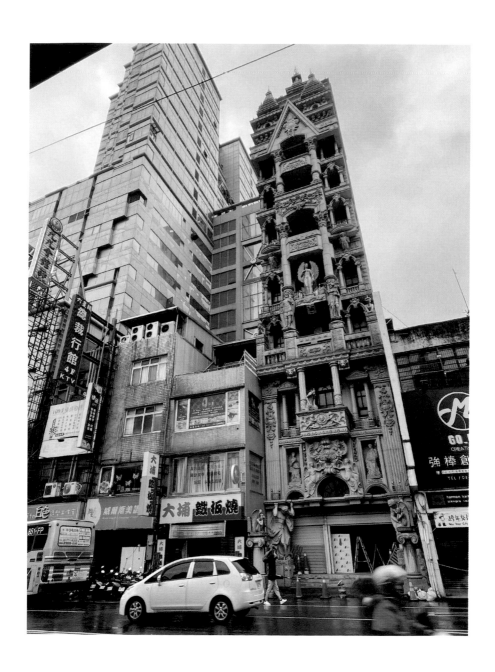

在桃園火車站前有一棟怪建築，是一座狹窄的街屋建築，但是樓高將近十層樓，狹窄的立面上，佈滿華麗的雕塑裝飾，而且不是玻璃纖維的廉價複製品，而是真材實料的石雕藝術品，有各種歐洲古典建築上的鬼怪雕像、天使或女神、力士等，讓人看得目不暇給！這棟大樓有如一座高塔矗立在桃園鬧區，有如一座繁複華麗的印度神廟，施工建造至今好多年，屋主花了上億建築費用，只能說有錢人真是任性啊！

任性的業主還不只這個，在桃園龍潭地區，還有一棟有名的怪怪屋，屋主在將近二十年前就開始建造，每次出國看見不同喜歡的建築，就回來加建在他的房子上，所以這座建築就成為一棟「不斷成長的建築」，幾年前的模樣跟現在比較，已經有明顯的不同，可說是「變高又變胖」，非常奇特！屋主長期未入住其中，因此建築物部分在風吹雨打之下，已經有頹敗腐朽的跡象，感覺像是一座巨大的廢墟城堡。

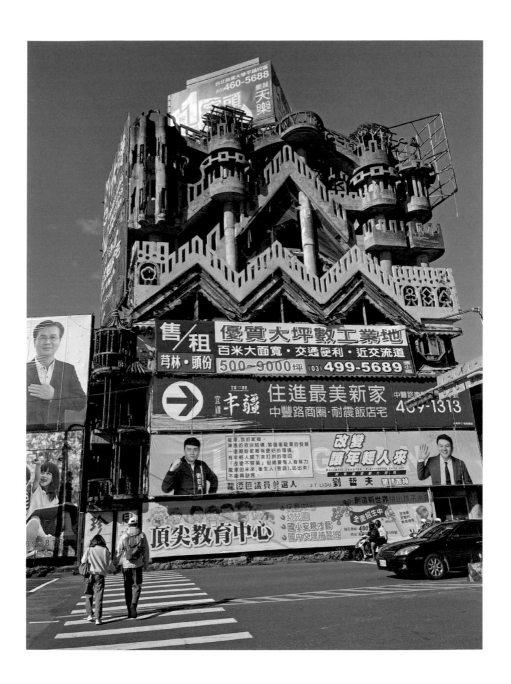

因為建築物位於道路交岔口，因此也成為當地的另類地標，後來建商甚至向屋主承租，掛上建案廣告看板，也有政治人物的選舉看板穿插其間，讓整座建築淪為看板建築。多年前我曾試圖潛入工地勘查，卻被一群忠心耿耿的野狗狂吠追逐，落荒而逃；相隔多年，我又到龍潭怪屋拍照，想不到野狗依舊成群，依然堅守怪屋，驅逐好奇的遊客接近。這群野狗經過多年，應該已經不是當年的野狗，恐怕是第三代的狗群了！

建構自己的奇幻建築，或是烏托邦、理想國的建築舉動，在世界各地都曾出現。最有名的是奧地利的素人建築師百水先生（Hundertwasser），他原本是畫家、雕塑家，後來投身建築設計，創造出許多令人驚奇的建築作品，後來儼然成為建築史上的另類建築師。他的建築基本上還是有許多理念的存在，也有其作為一個藝術家的創作慾望在作品中；但是世界各地還有更多素人建築師，他們不為名、也不為利，單純只是為了建造（building），證明了人天生就有建築的本能，而建造的過程，本身就是一種自我療癒的過程。

比爾‧韓德森在其著作《高塔，一種自我治療的建築》（*Tower: faith, vertigo and amateur construction*）一書中，描述一個事業受挫、婚姻失敗的中年人，自己到野外湖濱建造高塔的過程，雖然不是建築科班的背景，但是主人翁卻受到內心本能的驅使，開始在湖邊建造一座高塔，過程中他感受到內心的沉澱與改變，等到高塔建造完成之後，他似乎得到了某種療癒，又可以重新去面對自己不完美的人生。

人們在世界各地建造這些「沒有理由的建築」，肯定不只是因為任性而已，而是藉著建造自己心目中的建築，去建構自己的烏托邦與理想國；也因著緩慢的建造程序，內心的某種創傷或缺憾，得到了醫治或復健；所以下次你再看到這些怪建築，不要認為這些只是有錢人任性行為的結果，事實上，它們可能是真正具有建設性的建築，是一種「自我治療」的建築。

鬼屋的解咒

在台灣許多地方旅行，總會遇到一些被稱為「鬼屋」的老房子，「鬼屋」的稱號對於這些老房子來說，是非常不公平的！因為台灣人很喜歡穿鑿附會地把一些荒廢的老房子稱為是「鬼屋」，其實都只是以訛傳訛的都市傳說或是鄉野奇譚，然後每次都說得繪聲繪影，最後就好像真正有鬧鬼；事實上，這些老屋就只是荒廢的房子，有時候被榕樹根纏繞，顯得陰森森的，其實就是所謂的「廢墟」。

過去被稱作是「鬼屋」的廢墟很多，但是後來老建築重新整理再利用之後，「鬼屋」似乎就被解除魔咒，重新從沉睡中甦醒過來，不再被鬼屋的謠言所附身，我稱之為一種鬼屋「解咒」的過程。

過去台北就有很多原本是「鬼屋」的房子，在「解咒」之

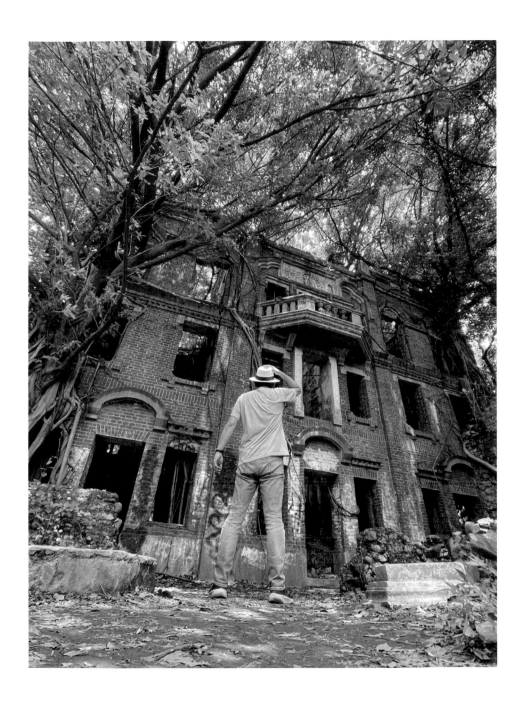

後，重新成為城市中耀眼的建築景點，例如中山北路上的美國大使官邸，白色殖民時代風格的兩層洋樓，在中美斷交之後被荒廢，成為雜草叢生的廢墟，最後也被一般人稱之為「鬼屋」，直到後來老建築再利用，才讓這座建築重現生機，成為台北市區耀眼的「台北光點」；我中學參加聯考前，常常去北投公園裡的小圖書館裡念書，圖書館後方有一座磚造的荒廢大房子，大家都稱它是「鬼屋」，結果後來竟然成為北投最重要的歷史建築「溫泉博物館」，鬼屋之說也就消失不再。

台北北門附近延平南路上，原本高架橋引道旁有一棟古典建築，也因為荒廢破爛，又地處高架橋下，因此無人聞問，也被稱作是「鬼屋」，直到高架橋引道被拆除，人們才重新注意到它的存在與美麗，整修後成為現在大家所熟知的歷史建築「撫台街洋樓」。

今年基隆城市博覽會最熱門的景點之一，就是歷史建築「林開郡洋樓」，這棟典雅的洋樓建築，位於港灣與旭川運河的交口，漂亮的轉角圓頂塔樓，從不同的角度，都能清楚看到，成為基隆港灣最美麗的地標；可惜這棟洋樓荒廢了好一段時間，因此過去常被人誤稱是「鬼屋」。如今洋樓在文化部的資金補助下，正準備開始修護，因此得以

在城市博覽會中，開放讓民眾入內參觀。

基隆這座城市裡也有很多廢墟被稱作「鬼屋」，林開郡洋樓因為地處城市最重要的角落，因此最廣為人知。每次從高速公路轉高架橋前往東岸碼頭，就會在洋樓前轉彎，然後那座漂亮典雅的塔樓就會出現眼前，荒廢的建築加上茂密的榕樹，還有高架橋的圍困，都讓這座建築顯得陰森淒涼。

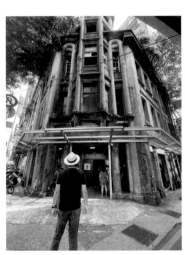

事實上，我們從老電影《聖保羅砲艇》中可以看見，過去這座建築沒有高架橋的阻礙，非常典雅漂亮，幾乎可以說是基隆市最重要的地標；據說以前屋主還在屋頂塔樓豢養孔雀、猴子等珍禽異獸，整個屋頂媲美巴比倫的空中花園。

2022 年基隆城市博覽會，文化局與林家屋主合作，由「吾然文化」張維真策劃期間限定展「光照港灣——林開郡洋樓亮起來」，維真是基隆人，從小到大經過這棟洋樓無數次，但是印象裡總是晦暗可怕的；小時候跟長輩經過時，長輩甚至會告誡小孩不要看，快快通過。林開郡洋樓在博覽會中被大家看見分享，也象徵著基隆歷史文化的被看見分享，身為基隆女兒的維真也感到十分興奮與欣慰！

老房子的開放與照亮，象徵著一種「解咒」的契機，讓那些鬼屋的謠傳汙名得以破除，還這些老房子清白。衷心期待林開郡洋樓的整修，可以讓這座歷史建築重新綻放光彩，成為基隆歷史的榮耀；將來洋樓前的高架橋如果可拆除，這座美麗洋樓就會成為基隆港灣城市最耀眼的地標。

民雄鬼屋可以說是南部最有名的「鬼屋」，最近甚至有人將這座鬼屋的傳說拍成電影，讓這座鬼屋的名聲更為響亮。為了實地瞭解民雄鬼屋的狀況，我特別驅車前往民雄

鄉下探訪，車子在田間小路蜿蜒前進，終於在一處田間聚落找到所謂的「民雄鬼屋」。

鬼屋其實就是一棟廢棄的洋樓，可以看出以前在這個地方，這就是所謂的「豪宅」，偌大的院子雜草叢生，茂密的樹叢早已淹沒建築物，讓人難以從外面窺見到鬼屋建築，我就像是當年發現吳哥窟的探險家，鼓起勇氣鑽進叢林裡，走了一小段密林小徑，終於看見民雄鬼屋的身影。

民雄鬼屋原為劉家古厝，是一棟三層的洋樓，立面設計雕飾精巧，在鄉間可說十分少見，只能說當年一定是當地的豪宅大院，加上附近農家建築都是低矮的平房，住在洋樓上的人，可以眺望遠方，擁有極佳的視野。洋樓結構以及樓板幾乎都已傾頹，建築物只靠著四面的圍牆撐起，其實是有點危險；牆面之所以不倒塌，一部分也是靠著榕樹的樹根，盤根錯節地包覆著建築，彼此交結依附，形成一種共生共存的狀態。

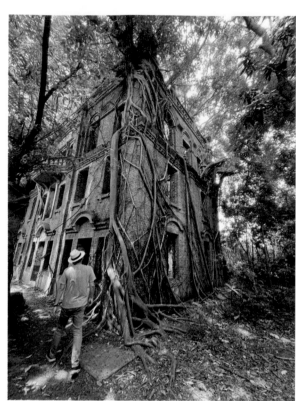
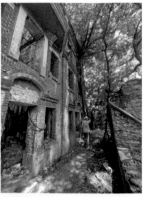

那口恐怖的水井依然存在，只是早就被人填平，失去了恐
怖陰森的能力；鬼屋的傳說則繼續依附在老屋廢墟中。鬼
屋對於周遭房地產似乎帶來負面的影響，是所謂的「嫌惡
設施」，但是隔壁的鬼屋咖啡店，卻是少數靠鬼屋賺錢的
商家，所有來鬼屋探險的遊客，在荒郊野外，想要歇息解
渴，抑或是上廁所洗手，都要來鬼屋咖啡館，從某個角度
來看，這家咖啡店也算是民雄鬼屋的遊客中心吧。

廢墟被人拋棄，本來已經很可憐了，常常還要背負「鬼屋」的惡名，真的是情何以堪？！民雄鬼屋其實就是一棟美麗洋樓的廢墟，若是能整修開放觀光，即便是保留廢墟的狀態，都會是嘉義民雄地區最棒的歷史文化景點。

超現實
銅像公園

在「路上觀察學」的領域中，有人專門研究廢墟，有人研究光怪陸離的建築，也有人研究軍事戰爭的遺跡，還有人專門研究「銅像學」，日本人研究銅像的人不少，他們成立社團網站，詳列所有的銅像位置及歷史資訊，非常認真執著。

日本人每年還會票選最受歡迎的銅像排名，前十名通常不是政治人物的雕像，而是可愛或是激勵人的人物或動物，例如北海道的克拉克博士銅像，或是東京涉谷車站前的忠犬八公像，都是經常上榜的銅像。排名第一的銅像則令人驚奇，既不是歷史人物，也不是傳奇動物，竟然是漫畫《烏龍派出所》裡的主人翁兩津勘吉先生。

原來《烏龍派出所》漫畫中，派出所的位置是在龜有公園

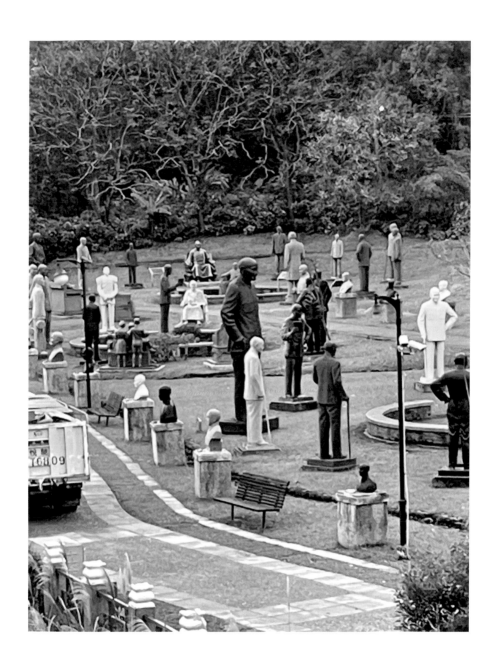

前，而東京都市邊緣的確有一座城鎮就叫做「龜有」，但是這座城鎮並沒有什麼特色，只是人們白天進城上班，晚上回去睡覺的地方，是所謂的「睡覺城鎮」（Bed Town），小鎮為了振興觀光，就把《烏龍派出所》當作整個小鎮的主題，在車站及城鎮各地豎立漫畫中的人物銅像，藉此吸引漫畫迷來朝聖，此舉果然奏效，吸引許多人來到小鎮，尋訪這些漫畫人物的銅像。

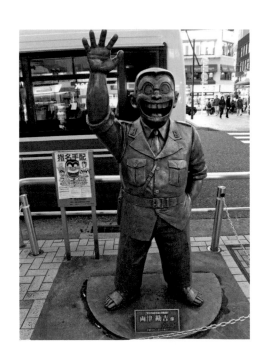

銅像對於台灣人民而言，一直都不是有趣的事物，因為過去在威權統治的戒嚴年代裡，銅像是政治宣傳的工具，是提醒人民「老大哥一直在監視你」的圖騰；所以過去在公共空間裡，不論是圓環、公園，或是學校校園裡，總是可以看見威權體制領導人的銅像，不過也因為銅像密度過高（台灣銅像密度曾經僅次於北韓），人們明顯患了「銅像麻木症候群」，並不在乎這些銅像到底是誰？與我們有什麼關係？

解嚴之後，整體社會氛圍認為銅像是威權統治時代的象徵物，因此許多地方開始拆除銅像，特別是蔣介石銅像因為數量太多，不知道該如何處理或安置在何處，剛好大溪鎮長對於蔣公銅像十分有興趣，開始收集這些被拆除的銅像，最後在桃園大溪慈湖附近，設立了銅像公園，將所有蔣介石銅像陳列於此。

這座銅像公園應該是全世界最超現實主義的公園了！所有被拆除的銅像從四面八方被送到此處，其中最多是蔣介石銅像，也有少數孫文銅像，密密麻麻的銅像被安置在一處山谷坡地上，場面令人驚奇！到了夜晚時，人影幢幢，感覺十分恐怖。

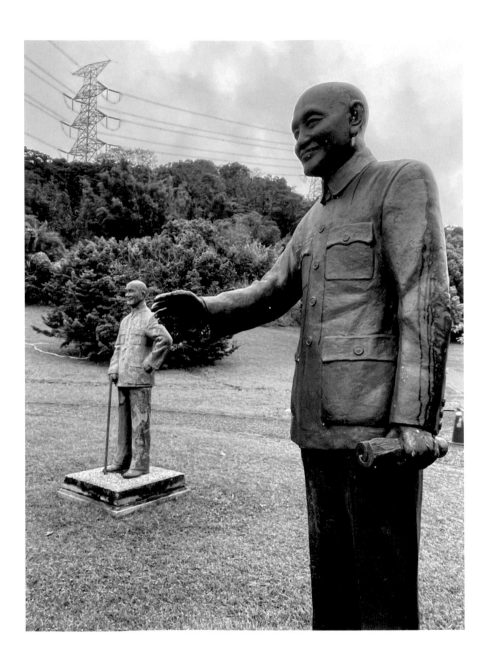

每一尊銅像都註明從何處搬來的，孫文銅像因為數量較少，通常被放置在中央，然候周邊以蔣介石銅像圍繞。有人認為這些銅像既然是威權時代的象徵物，為什麼不乾脆銷毀？陳列在此不是會觸動威權政治受害者的傷痛？

我卻認為將所有銅像集中陳列在此，有點類似是「銅像集中營」，本身就是一項超現實主義的藝術舉動，讓參觀的人們瞭解到，威權時代到處豎立銅像，是何等荒謬的事情！同時也正好提醒後代子孫，我們曾經經歷過一段可怕的威權時期。

超現實銅像公園在全世界應該是絕無僅有，也成為桃園大溪特有的景點之一。

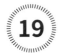

19

<div style="text-align: right">

台北
皮蛋豆腐

</div>

花了十年的時間，這顆蛋終於誕生了！

開幕酒會那天荷蘭建築師庫哈斯親臨現場，為大家介紹這座台灣新世紀的公共建築；這座非常前衛卻又親民的公共建築，將成為台北最受歡迎的表演藝術場所。

一開始大家看到台北演藝中心建築，一定非常不習慣，因為這座劇場建築並非傳統國家劇院般的金碧輝煌、雕梁畫棟，極盡華麗之能事；反倒是走庶民美學的路線，以簡單、效率為主，甚至故意凸顯內部機械裝置，或以原始建築材質來呈現。

建築整體也不是走傳統宮殿式建築風格，而是以不同塊體堆疊為主，因此有人嘲笑這座建築是「皮蛋豆腐」，不過

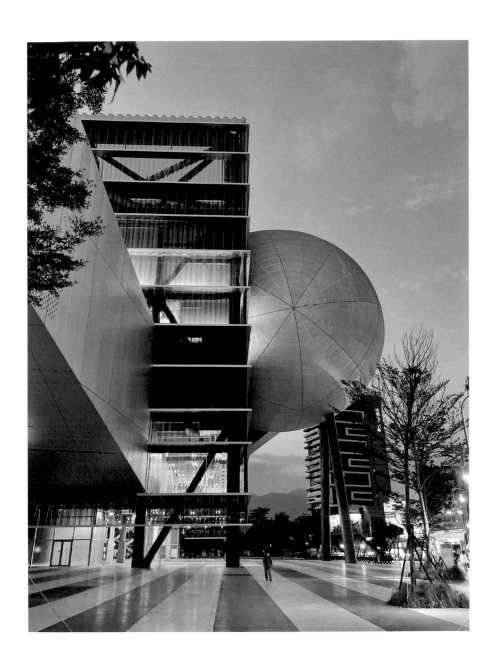

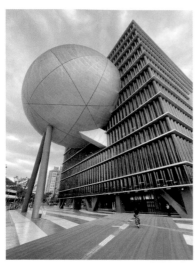

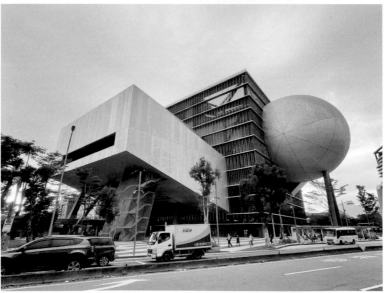

荷蘭建築師對於這種嘲笑譏諷並不以為意，反倒覺得很有趣！因為建築師庫哈斯（Rem Koolhaas）本來就不是以傳統美學來設計建築的，他的建築設計反而是以機能、城市互動，以及市民生活為主要的考量。

如果大家去看庫哈斯在波爾圖（Porto）所設計的音樂廳，一定會覺得這座建築怎麼好像是一塊巨大的石頭，但是這塊多邊石竟然被評為是近代三大最重要的音樂廳，而且原本不是很喜歡的城市居民，也因為這座音樂廳創造出很棒的城市廣場，而逐漸喜歡上這座公共建築。

台北表演藝術中心也是如此，看似怪異的建築其實容納了三個大小形狀不一的表演廳，用以滿足現代表演藝術的多元需求；而且這座巨大的公共建築位於劍潭捷運站與士林夜市之間，原本就是人潮非常擁擠，動線非常複雜的地方；因此建築師庫哈斯特別將表演藝術中心的底層抬高，成為一個大型的半戶外廣場空間，等於為這個城市創造出一座人群可以交織流動的場所。這種設計策略對於荷蘭建築師來說，可能是最擅長的事，因為荷蘭也是地窄人稠、城市空間狹小，因此他們設計新的公共建築時，常常也希望同時創造出城市新的廣場空間。

對於平常不會去接觸表演藝術活動的一般民眾，建築師特別還設計了一條「參觀回路」（publicloooooop），那是一條直接穿過這座複雜巨大建築的管子，讓民眾可以從不同角度深入觀察這座建築，好像走進腸子裡觀看身體內部各個部位一般。人們走在「參觀回路」裡，可以透過玻璃觀看劇場表演，以及後台排演等空間，讓一般民眾雖然沒有買票入場看表演，也可以藉此進入建築內部一窺究竟。

台北表演藝術中心應該是我見過，內部機能最為複雜的公共建築了！三個表演廳在裡面彼此可以合併連結、移動而變化，有如機械變形金剛一樣，如今懷胎十年終於完工誕生，期間歷經許多困難，真的很佩服OMA建築師事務所！

建築師庫哈斯在他的著作《譫狂紐約》（*Delirious New York*）中曾經描寫 1939 年紐約世界博覽會的巨大球型建築，他說：「在西方建築史上，球出現的時間大概都跟革命的時刻相呼應。對於歐洲啟蒙運動而言，它是世界的擬仿物，是大教堂的世俗對照組；一般而言，它是一座紀念物，而且整體來說，它是中空的。」

如果說球型建築是一種革命性的出現，那麼台北表演藝術中心的這顆「皮蛋」建築，似乎也宣告著新世紀台北建築

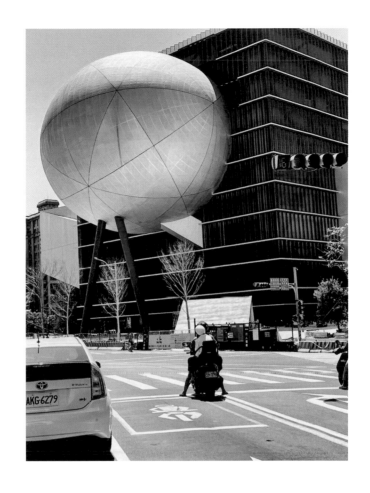

出現的革命性時刻。過去那些附庸傳統官僚或頌讚宮廷美
學的建築時代即將過去；強調庶民美學、城市生活的建築
時代已經來到，我相信沒有多久的時間，人們會開始喜歡
上這座「皮蛋豆腐」，這座演藝中心也將成為台北最受歡
迎的公共建築。

建築師的競技場

台中中國醫藥大學水湳校區，邀請了多位建築師參與設計，形成了一處建築師們的競技場。包括建築師戴育澤、黃宏輝、邱文傑，都在此展現了他們各自的設計手法，非常精彩！將來這個校區甚至會出現解構主義建築師 Frank Gehry 的設計作品，令人期待。

邀請多位知名建築師在同一個場域創作，是一種「建築博覽會」的概念。

每兩年一次在威尼斯舉辦的「建築雙年展」，就是目前世界上最受矚目的建築博覽會，所有國家的建築師都提出自己前衛又新潮的建築設計想法，在雙年展中呈現給世人觀看，同時也為世人帶來提醒與啟示。

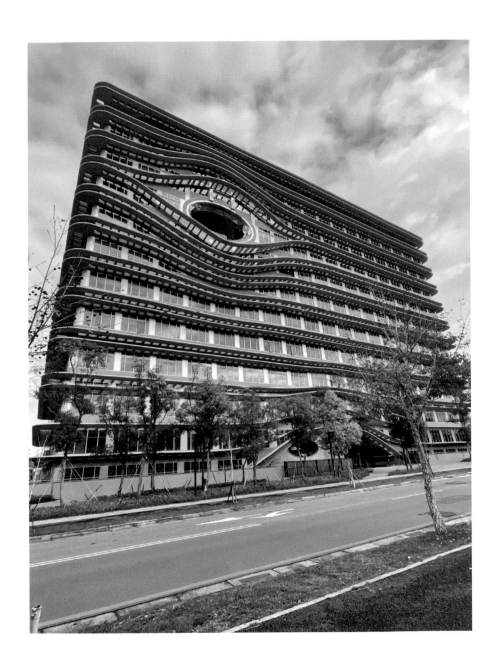

日本福岡附近香椎濱社區，也是以「建築博覽會場」的概念規劃，這座名為「Nexus World」的社區規劃，是由日本知名建築師磯崎新於八〇年代所發起的，他們從世界各地挑選出六位建築師，包括：Steve Holl、Rem Koolhaas、Mark Mack、Christian de Portzamparc，以及石山修武等人，各自設計出不同特色的住宅建築，互相爭奇鬥豔，同時也吸引了世界各地建築界的矚目，達到一定程度的宣傳效果；不僅宣傳社區房地產，也打響了設計建築師的名號，其中幾位建築師現在更成為建築市場炙手可熱的建築明星。

中國醫藥大學水湳校區正是一個建築博覽會場，同時也是建築師的競技場。

三位國內建築師的作品分別被安置在內庭的三邊，包括戴育澤設計的教學研究大樓、黃宏輝設計的關懷宿舍大樓，以及邱文傑設計的教學行政大樓；多位建築師在同一場域設計建築，難免會產生競技的心理，因此更會設計出光怪陸離、超乎尋常的奇特建築。

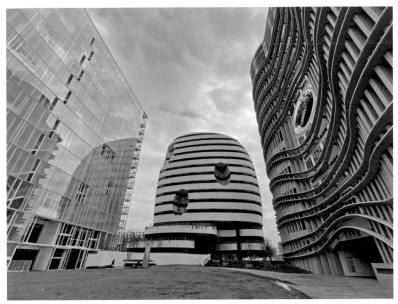

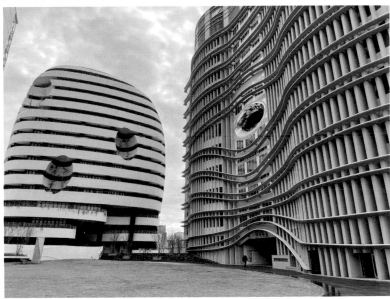

戴育澤建築師的教學研究大樓位於馬路邊，造型上最為奇特，在正立面上出現了一顆大眼睛，猶如替建築物開了天眼，俯瞰著整個水滴重劃區，最特別的是天眼後方內部，有著一座 DNA 螺旋狀的樓梯，可以從底層循著光線，直上頂樓天眼部分。

黃宏輝設計的宿舍大樓，有如一顆切片的馬鈴薯，馬鈴薯上挖了幾個洞，長出植物好像發芽的馬鈴薯。這座造型奇特的學校宿舍，因為其設計創意，還獲得 2021 年法國 NOVUM DESIGN AWARD 建築設計金獎。邱文傑所設計的教學行政大樓則顯得低調，用淺綠色玻璃作為立面主要

材料，似乎擺明不願意加入造型的競爭，而以簡單的立面來面對另外兩座建築。

很多人認為校園建築應該追求和諧與統一的美感，不應該任由建築師隨意設計，若是任由建築師自由發揮，恐怕會因為爭奇鬥豔，造成視覺上的混亂與干擾。但是中國醫藥大學水湳校區，因為是位於重劃區內，附近完全是一片空白，並沒有需要配合的都市涵構，等於是一處自由創新的樂園。

事實上，世界各地的大學校園，這幾年都特別聘請知名的建築師，為學校設計具有創意的建築，讓這些前衛建築成為校園中的地標，同時也因為知名建築師的創作，打響學校的知名度。例如大阪藝術大學就邀請日本建築師妹島和世設計了一座系館，成為整座校園吸睛的焦點；葡萄牙波爾圖建築學院則是由葡萄牙建築師西薩來設計，成為建築迷及觀光客朝聖的重要地點。

中國醫藥大學水湳校區三座校園建築雖然各有特色，但還是具有某種程度的和諧性；三位建築師的各顯神通，也的確為新校園帶來了話題性與新聞性，提升了學校的知名度與辨識度，可說是另一種大學行銷的手法。

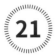

違章建築的LV／山屋口口

2021 年士林芝山岩下蓋了一座奇特的建築「山屋口口」，是一座金屬板鐵件組合的建築，原本是作為私人美術館使用，但是不知道什麼原因，美術館除了最初的一些展覽之外，後來就沒有太多的活動，甚至翠綠的爬藤都爬滿外牆，感覺幽靜卻冷清。但是 2023 年山屋一樓開了咖啡館「走馬啡」，使得整個建築物周邊竟然開始活絡起來！

這座「山屋口口」是由建築師邱文傑所設計，他是我大學時建築系的學長，非常有才華與理想，大學畢業後出國深造，在哈佛大學研究西方建築歷史與設計原理，然後回國開業，是非常正規學院教育下的優秀建築師。雖然他受到西方建築教育規條的束縛，但是他的內心卻有一種屬於本土思維的反叛，對於土地、歷史與生活充滿鄉愁。

邱文傑後來回憶說，他小時候其實是住在台北市當年最熱
鬧的條通區，父親在那個區域裡開設花店，那是一個混亂
但是大家和平共存的生活環境，是「條通文化」的特色。
他認為台灣建築的本質就是一種「混合共生」，違章建築
在原本建築之間蔓延滋生，各種行業生活混雜在一起，卻
以某種秩序存在著。

「山屋口口」這座建築就是邱文傑希望呈現出「混合共生」
的理念，金屬框架、金屬版的組合，冷氣機、水塔嵌入其
間，細部接頭可以看出焊接的痕跡，粗糙直接充滿力量，
有如台灣街頭違章建築的狀態，但是整體卻是有點時髦科

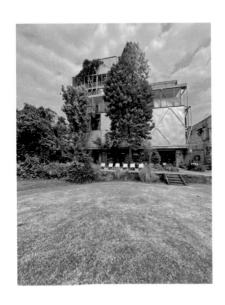

技感，怪不得有人將這座建築戲稱為「違章建築的 LV」。可惜建築完工後，這座建築的價值並未被展現出來，直到今年咖啡店進駐後，整座建築才活絡起來，可見如何正確地使用一座建築，其實是非常重要的。

一樓的咖啡店其實不大，只有一座沖咖啡的吧檯，室內也沒有什麼座位區，所有的客人都坐露營椅，然後散佈在建築物的四周屋簷下，人多的時候，甚至蔓延到建築物後方的公園裡。「山屋口口」建築物後方就是社區帶狀雙溪河濱公園，從建築物後方就可以看見成片的綠意，這些綠意盎然的花草樹木，比起一些華麗的咖啡店室內裝潢，更為珍貴而美好；就是這樣的感覺讓許多都市人著迷，因為台北市區很難找到一處可以坐在樹林花草中，享受清新空氣與綠意的咖啡店。

奇特的「山屋口口」建築、充滿綠意的庭園，以及咖啡香氣與美味甜點，吸引了許多人前來朝聖。早上有社區退休長輩來散步喝咖啡、下午就比較多年輕人及父母親帶小孩來，小孩在公園草地玩，父母就坐在公園邊露營椅上，邊喝著咖啡，邊看著小孩玩耍；週末假日各地來訪的客人更多，衣著時髦華麗的網美網紅們、剛去爬山運動回來的健身男女，以及許多外地來的咖啡愛好著，大家都希望來此

感受一下在公園綠地旁喝咖啡的樂趣。

這種多元族群共同使用一座建築的畫面，印證了建築師邱
文傑「混合共生」的設計理念，同時也凸顯了咖啡館是活
化城市空間的重要元素。咖啡館是都市人聚集的地方，同
時也是可以自由進出的公共空間；都市人喜歡去咖啡館，
就像古代人聚集在古井或噴泉旁一般，在那個地方，人們
不是喝水喝飲料而已，也製造了人與人交流的機會。

所以咖啡館是都市的人性空間，是情報交流、聯絡感情的
地方。咖啡館好像一團火，為「山屋口口」這座建築燃起
了熱情，賦予這座建築新的生命力，我想建築師應該會樂
見這樣的美好結果。

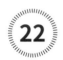

囤積症
天外奇蹟

台中大甲地區有一戶人家，屋主在透天厝內外囤積許多石頭、木塊、雜物，以及彩色的塑膠浮球，門口堆積如山的雜物擋住出入口，必須爬過雜物堆，才能鑽進房子裡，社區鄰居擔心安全衛生問題，屋主卻不以為意。因為彩色浮球滿佈屋頂，看起來很像電影《天外奇蹟》裡的氣球屋，所以成為網民們關注的焦點。

喜歡囤積東西其實是一種病態心理，被稱作是「屯積症」，世界各國都有這種案例，最有名的是紐約的科利爾兄弟，這對兄弟出身富裕家庭，父親是名醫生，母親是歌劇演唱家，兩兄弟也都是高級知識分子，畢業於哥倫比亞大學，弟弟還是一位出色的鋼琴演奏家，1929 年父母相繼過世之後，兩兄弟繼承了一棟位於哈林區的大房子，從此深居簡出，相依為命。

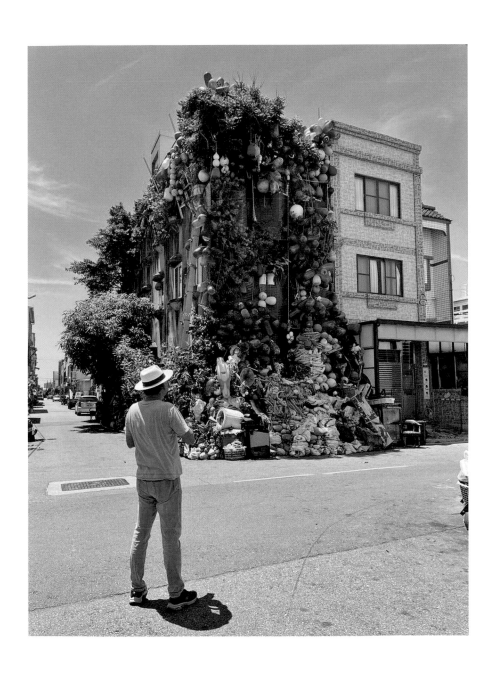

隨著哈林區的破敗陷落，治安日漸變差，科利爾兄弟所居住的大房子，遂成為歹徒眼中的標的物，兄弟倆開始囤積東西，從外而內，建構自己的城堡，偌大的豪宅被囤積物塞滿塞爆，內部只有狹窄的通道可行走，有如一座錯綜複雜的迷宮，甚至其中還有重重機關，讓盜匪進得來卻很難出得去。

後來哥哥因為眼疾失明，所有照顧餵食全仰賴弟弟來承擔，不幸的是，1947 年警方接獲一個小偷的報案，前往科代爾兄弟大宅搜索，因為囤積物太多，警方必須從二樓窗戶進入，才得以進入大宅，他們花了五個小時才發現哥哥的屍體，然後又花了三週的時間，才在垃圾堆中發現弟弟的屍體，原來弟弟是被自己囤積的廢物壓死，而樓上失明的哥哥因為無人送餐餵食，後來也飢餓衰竭而死。

警方在科代爾兄弟家清出了 140 噸的垃圾，這些垃圾雜物包括：25000 本書、14 架鋼琴、兩架風琴、醫學標本、幾十年累積的舊雜誌報紙、嬰兒車、槍枝、保齡球、服裝模特兒等等，甚至還有一台可折疊的馬車車廂。這座迷宮豪宅後來被以公共安全的理由，整個夷為平地，如今成為當地的社區公園。

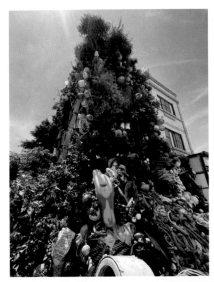

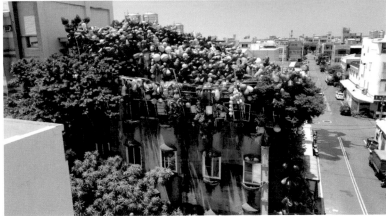

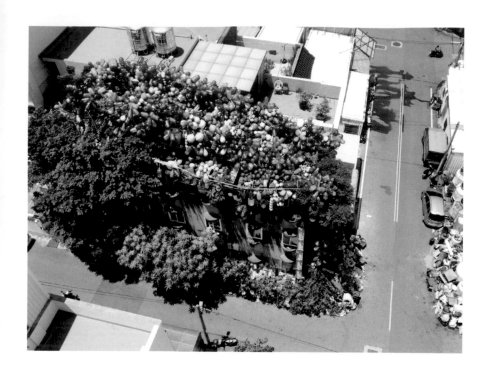

「囤積症」肯定是一種心理狀態，可能是缺乏安全感或與現實脫節。許多台灣老一輩民眾多少帶有這種症頭，因為在戰後成長的世代，動亂中物資缺乏，因此多有勤儉建軍的惜物習慣，不論是用的到或用不到的東西，都會先儲存起來，當年的社會風氣也鼓勵甚至推動這樣的習慣，所以常常可以看到老人家的房子裡堆滿許多捨不得丟的雜物，這種習慣在農業時代，居住空間寬廣，空地農舍多，也就不會有太大的不便；但是在現代都市生活，空間寸土寸

金，拿公寓住家的房間來囤積舊貨雜物，就變成奢侈浪費的事。

囤積舊貨雜物垃圾，若只是放在自己家裡面，不影響社區鄰居也就罷了，但是若是囤積物超出私人範圍，佔用公共空間或衛生問題影響公眾，就可能引來大眾的關切，甚至基於公共安全理由，被強制拆除清理。（聽說基於社區公共衛生的理由，這座奇特的房子已經被報請強制清理。）

大甲這棟「大外奇蹟」般的建築，屋主肯定是某種「囤積症」的患者，但是囤積雜物可以囤積的如此漂亮夢幻，倒是很少見，可見他似乎也帶著某種藝術家的氣質。彩色繽紛的浮球，搭配周遭的綠色植栽與浮球，在陽光下顯得耀眼吸睛，為平凡無奇的工業社區帶來視覺上的驚喜！

我在周邊遊走欣賞，並未看到蚊蠅孳生或臭氣沖天的現象，如果在不影響社區生活的先決條件下，保留這座素人藝術家創造的怪異建築，相信可以成為當地最吸睛的觀光景點。

奇特的摩托車公寓

台北市區內隱藏著一棟神奇的摩托車公寓，其建築設計十分前衛怪異（至少在台灣的現實生活中是如此），對於國內千萬個機車族而言，這棟建築根本是一處摩托車的夢幻樂園。

這棟摩托車公寓最特別的地方是它的樓梯間，不像一般公寓的狹小幽暗，這座樓梯間是以坡道為主，樓梯為輔，寬敞明亮，讓騎摩托車的住戶，可以騎車直上四樓的住家門口，這對於一般摩托車族而言，簡直是天大的好消息！

這座建築不單單是一棟公寓，它幾乎就是一座微型的城市，因為裡面除了住家之外，還有一些公司行號隱藏其間，摩托車直接開入建築物內，穿梭在不同樓層之間，猶如早年科幻電影的城市場景。

交通工具介入建築，是從上個世紀初開始，在義大利未來派（Futurism）建築師聖艾利亞（St. Elia）的轉運站草圖描繪中，可以看見巨大的交通建築，寬敞的高速公路直接進入大型轉運車站內；另一邊則是機場跑道延伸而出，飛行器在跑道上上下下，汽車與電車進進出出，充滿著動態的感受！

現代建築大師柯比意是機械的崇拜者，特別是對於汽車的迷戀，他甚至曾為法國 Citreon 汽車公司設計汽車，他所設計的薩維亞別墅（Villa Savoye）底層設有汽車停車位，私家車可以直接開入住宅底層，是最早有汽車介入建築的住宅案例。

過去有謠傳說，當年業主為了爭取日本機車廣告在此拍攝，特別設計建造成這種機車可以沿坡道進入公寓大樓內的建築？！我對這種說法存疑，我只能說，當年設計的建築師的確具有十分前衛的設計思考，以至於直到今天，看見這樣的機車建築，我還是覺得有很強烈的科幻意味！

台灣地區的機車族十分眾多，但是類似這樣的「機車建築」卻不多見，以前在民權西路上曾經有一座類似「機車建築」的加油站，這座加油站底層是讓汽車駛入加油，但是機車

卻必須順著坡道，騎上二樓才能加油，加完油再順著另一邊的坡道下來；當加油車輛較多時，摩托車一輛接著一輛在坡道上排隊，十分壯觀有趣！

騎車直接上四樓公寓，對於機車族而言，簡直就是天堂夢境！但是摩托車整日在建築物內咆哮穿梭，恐怕不是社區居民所能忍受，不論如何台北這棟機車公寓已經成為台灣機車文化的代表性建築，同時也是唯一一棟「機車建築」。

朝

CHAPTER
第 5 章

聖

現代主義
思潮下的
公東教堂

過去我們在台灣建築歷史的討論中，會談到日治時代的建築、戰後現代建築發展，以及後現代主義影響下的建築等等，著重於主流建築的趨勢與公共建築的探討，對於私人宗教單位的建築，則缺乏關注與討論，特別是位於「後山」花東地區的教會建築，幾乎沒有人去注意或觀察。座落於台東的公東高工教堂，它就是這樣一座被遺忘的現代主義建築！

公東高工教堂是這些年才逐漸被人注意到，特別是攝影師范毅舜寫了《公東的教堂》一書，才讓人更加注意到這座位於台東的教堂建築。這座建築設計建造於 1960 年，當時世界建築潮流是柯比意的「粗獷主義」（Brutalism）建築，就是強調清水混凝土的表面，完全不加修飾或貼磁磚，顯現出混凝土粗糙的質感。這樣的建築在當年的台灣可說是

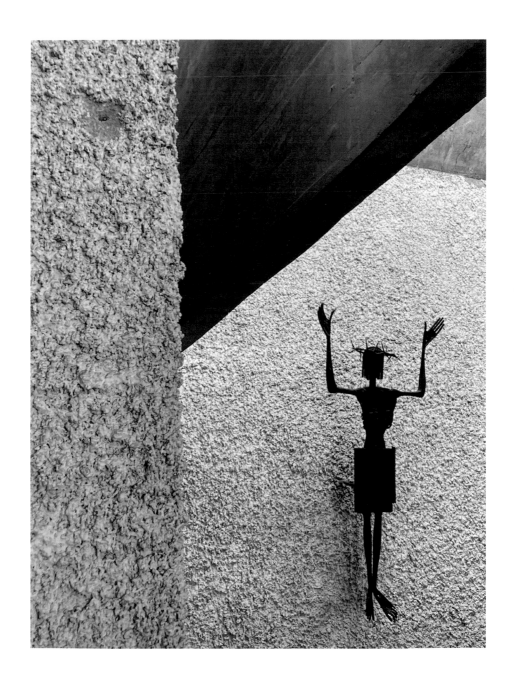

非常前衛的，幾乎沒有人會懂得欣賞與接受；即使在國際上也是十分前衛與先進的，公東高工教堂可說是與世界最先進的建築潮流接軌。

現代建築大師柯比意在五〇年代設計了廊香教堂以及拉圖雷修道院，而公東教堂因為設計手法與柯比意這兩座建築作品神似，因此被人稱做是「台灣的廊香教堂」。有趣的是，柯比意雖然在法國工作執業，但他其實是瑞士出生的建築師；而公東教堂由錫質平神父所委託的建築師達興登（Justus Dahinden）也是一位瑞士建築師。柯比意當年所設計的教堂與修道院，因為太前衛，很難被傳統天主教會所接受，被許多人批評，還好有一位艾倫神父力薦柯比意，讓他完成這樣的曠世巨作；白冷教會的錫質平神父就像是艾倫神父的角色，他特別請瑞士建築師達興登來設計教堂，而且尊重他的原始設計，沒有隨便更改，不過錫質平神父因為在遙遠的台灣鄉下建造學校與教堂，因此並未受到天主教會太多意見干涉。

公東高工教堂建築其實是一棟四層樓的混凝土建築，底下三層樓是學生教室與宿舍，呈現理性的機能主義設計，最上一層樓才是教堂空間，以浪漫的象徵主義手法來呈現強烈的宗教信仰美學；整棟建築有如一艘巨大的方舟，學生

們的學習、生活與敬拜，都在這艘方舟裡。建築外部明顯可見的方形突出落水孔，正是柯比意常用的設計語彙；而最上層不規則的大小開窗，則仿效廊香教堂的開窗，讓神祕的光線藉由苦路圖案的花窗，射進教堂室內，讓教堂內的會眾可以感受一種激動靈魂的光影。

我非常喜歡教堂內會堂正面的耶穌像，一般而言，天主教會的耶穌像多是釘在十字架上，象徵著耶穌的受難；但是公東教堂的耶穌像則是雙手高舉張開，象徵著復活。這尊黑色金屬的耶穌像，具有一種抽象的現代感，有點像是賈科梅蒂（Alberto Giacometti）的雕塑作品，充滿著孤獨憔悴的氛圍，但是當教堂天窗的光線照在耶穌像上，卻又讓這座雕像充滿了盼望，是一種復活的榮光。

白冷外方傳教會具有強烈的修士性格，不喜歡張揚、總是安靜做事，服務地方人民的需要。當年他們選擇放棄瑞士高水平的生活，情願來到遙遠、在當年物質條件相對落後的台灣，而且是選擇沒人要去的東部鄉下去服事，甚至犧牲一輩子的青春，奉獻在東部地區，這樣的精神著實令人感動！

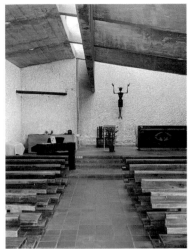

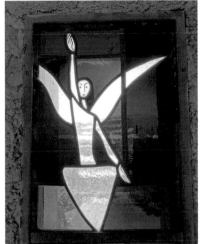

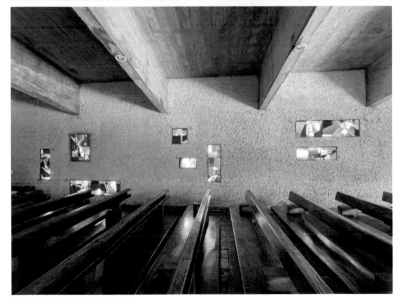

粗獷主義的建築質樸無華，正好呈現出一種修士的精神，當年柯比意設計的拉圖瑞修道院也是粗獷主義的作品，曾經被批評是「監獄」或是「精神病院」，但是修士在修道院本來就不是要來享受的，而是要「攻克己身，叫身服我」，粗獷主義建築正好與修士的精神十分貼切。

雖然被遺忘了半個世紀之久，但是好作品終究會被大家所認可的。

公東教堂在當年可能不是一般人所能接受的建築，但是半個世紀之後，台灣人民開始瞭解粗獷主義、開始欣賞清水混凝土建築，最後終於發現了公東教堂的美，也算是個美好的結局！

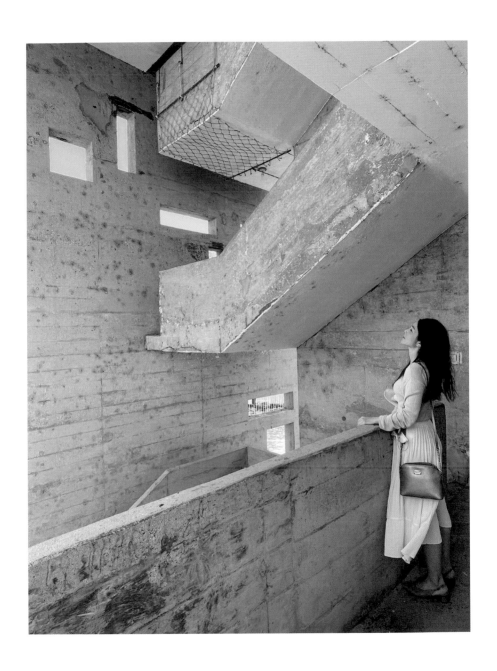

杜神父的原住民天主堂

2020年第31屆金曲獎年度歌曲獎，獲獎的是阿爆的〈Thank You〉，充滿黑人靈歌般的曲風，在原住民弟兄姐妹的合聲中，傳達出感恩與讚美的心情；這首歌的 MV 特別引起我的注意，因為拍攝影片的場景是一座教堂，華麗卻帶著一種異國的情調，我從來沒有看過這樣的教堂，也不知道這樣的一座教堂是在哪一個國家？

經過查詢之後，我才發現這座華麗的教堂，原來是位於屏東部落裡的佳平法蒂瑪聖母堂，感謝屏東縣府祕書長特別寄給我《杜神父的十二座天主教堂》一書，讓我在前往探查建築前，可以先深入瞭解這座教堂建築的歷史。

設計佳平法蒂瑪聖母堂的杜勇雄神父，本身就有魯凱族的血統，從小立志成為傳道人，後來成為神父之後，天主教

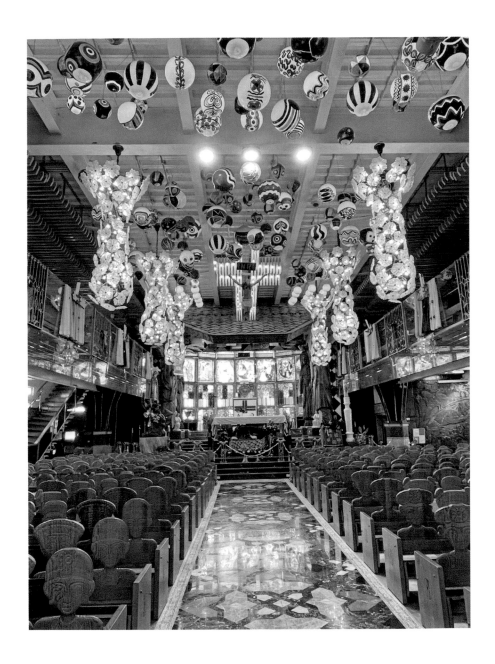

會支持他前往義大利留學，他在義大利期間，除了求學精進之外，也浸淫在義大利的藝術歷史建築之中，所以回到台灣服務，就在屏東大武山下的原住民部落，建造了十二座天主教堂，而佳平法蒂瑪天主堂可說是其中最華麗宏偉的一座教堂。

我在十二月中探訪了這座教堂，在聖誕節來臨之前，原住民部落充滿了聖誕佳節的歡慶氣氛，進入佳平部落，很快就找到法蒂瑪聖母堂，原本的舊教堂與新教堂遙遙相對，象徵著傳承與歷史記憶；這也是杜神父很強調的事情，因

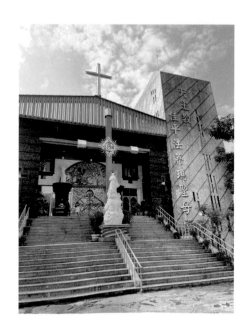

為他在義大利留學期間，發現歐洲人對於歷史建築非常重視，不輕易拆毀老舊的建築，因為這些建築代表著歷史的記憶與文化的傳承。

法蒂瑪聖母堂呈現出一種原住民文化的華麗特色，講台上四尊巨大天使木雕，是原住民雕刻家所雕刻製作的，會眾座椅雕刻著部落族人的人形，即使沒有人的時候，也像是坐滿了部落的弟兄姐妹；一排木頭座椅可以坐五個人，有五個人形雕刻，分別是祖父母、父母與孩子，象徵著信仰的傳承，以及教會與家庭關係的重要性。

椅背上放置著族人自己編織的彩色竹籃，可以放置聖經與詩本；天花板上則吊掛著一顆顆漂亮的彩色琉璃珠，也是當地的特色製品，呈現出一種七彩繽紛的華麗美學，同時也反映出原住民的熱情奔放性格；門口還可以看見巨大的金果祿大頭目祖靈柱，更有趣的是，聖母像還被穿上原住民的華麗服飾，充分顯現出天主教本土化的神學實踐。

其實基督教傳入台灣，就不斷地試圖融入當地風土，特別是在教堂建築上，總是嘗試呈現出當地建築的特色，馬偕牧師的教會建築就是典型的案例，他不僅使用台灣本土工匠、材料，也將台灣建築特色帶到教會建築裡。

佳平法蒂瑪聖母堂雖然沒有歐洲哥德式教堂垂直高聳的挑高空間，但是華麗的天花板裝飾，卻同樣吸引人抬頭仰望神！我很喜歡坐在教堂裡，仰頭觀看天花板上的華麗與繽紛，釘在十字架上的耶穌，周圍環繞著七彩琉璃珠，還有壯觀的玻璃花燈，猶如巴洛克時期天主教堂的天花板上，彩繪著耶穌從雲彩中降臨，只不過這是一種原住民式的華麗版本。

隨著原住民部落的不斷改變，原民文化慢慢消逝淡化，現代化建築逐漸取代傳統建築，許多原民技藝文化也從生活中消失；從某個角度來看，天主教堂的本土化也傳承保護原住民文化，讓這些文化記憶繼續在部落可以流傳下去。

參觀這座由杜神父設計的原住民天主堂，讓我對原住民的文化有了更深刻的認識。

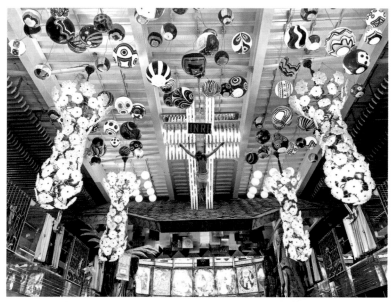

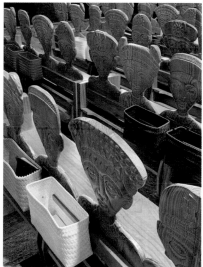

光影變幻的方濟會聖堂

我以前並不知道，在桃園大溪小鎮，竟然隱藏著一座美麗的教堂。所謂的「美麗」，並非大家所想像的華麗雕飾與金碧輝煌，反而是一種簡單樸素的美感，雖然看似簡樸無華，但是所有來到桃園方濟會聖堂的人，都會被這座教堂所震懾！

簡單的清水混凝土牆，只是塗上白色油漆，圓弧形的會堂有如一艘巨大的方舟，從天空俯瞰時，又像是天主的眼睛，隨時看護關心著世人；明亮的天光從天花板十字架，以及周邊天窗洩下，有如安藤忠雄的手法，也讓人想到柯比意的拉圖雷特修道院。

很多人看到這個十字架天窗設計，會以為是像安藤忠雄的「光之教會」。事實上，「光之教會」的十字架設計是在

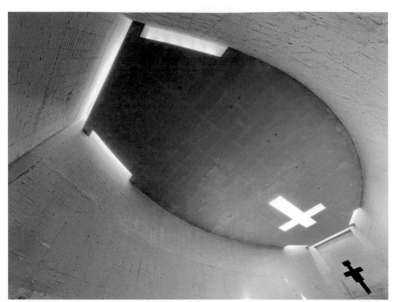

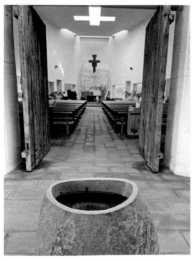

會堂的正前方，而將十字架安放在天花板的設計，其實是安藤忠雄「海之教會」的設計手法。

整座教堂的設計也很接近柯比意拉圖雷特修道院的作法，因為建築材料以混凝土為主，壁面除了上白漆之外，並沒有其他裝飾材料，簡單卻無法有吸音效果，因此在教堂裡，所有人都必須保持安靜，說話也必須輕聲細語，不過正因為回音很大，唱詩歌或證道時，並不需要拉大嗓門，就可以讓聲音傳遞至全場。正如我以前去住拉圖雷特修道院時，參加修道院聖堂內的彌撒儀式，三、四個修士輕聲吟唱聖詩，不需要麥克風，歌聲就已經迴盪整個會堂內。

整座教堂也強調環保節能，十字架天窗其實是為了自然通風，可以開啟通風，形成空氣的對流，讓室內不會悶熱，所以整座聖堂並沒有裝設冷氣設備，即便是夏天也只是使用電扇通風；會眾座椅是由保齡球球道廢材製作，而粗獷的門板則是重複使用的舊料，是舊聖堂的檜木大樑，在舊聖堂拆除時特別保留下來，重新製作成大門，等於賦予材料新的生命。整座建築呈現出一種質樸無華的美感，更讓人心靈得以清淨安寧。

建築細部設計手法非常純熟，也充滿玄機，正門口前的洗手盆，在某個角度正好映照出十字架天窗；而聖堂後方川堂壁面上的耶穌復活金屬雕飾，自由揮灑的簡單線條，在天光照射下，非常具有現代主義建築的精神。

教會方面也在使用上，盡量不任意添加任何文字、紙張或顏色等裝飾材料，也不隨意掛東西，保有原設計的單純與簡樸，讓人進入其間，不至於被紛亂的添加物品擾亂分心，而能保持一顆祈禱的心，來敬拜天主。這樣的美學堅持，在台灣公共建築的使用管理上，實在很少見，

這種簡單樸實的設計手法，正符合了方濟會創辦者聖方濟（San Francesco）的貧窮神學。聖方濟執著於「一無所有」的生活方式，一生遵循基督的教訓，放棄物質生活的享樂，去服事貧窮需要的人；他認為人的價值與尊嚴不是立基於「人之所有」，去追求他人所有的以及自己所無的，並不會帶給人們快樂與滿足，反而是內心痛苦的根源。

設計者希望這座聖堂不只是一座建築物而已，而是一座「讓人進入其中，便會感受到祈禱的氣氛，並願意在內祈禱的聖堂。」大部分的人去寺廟會堂祈禱，多是祈求物質的豐富與財富名利，但是來到方濟會聖堂，卻讓人有一種

奇特的感動，不為自己祈求財富名利，而是學習聖方濟的
精神；祈求天主讓自己可以放棄物質的享樂，學習去過簡
樸的生活，然後去服務貧窮及有需要的人。

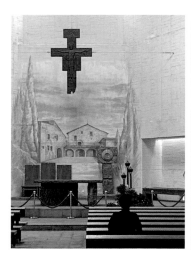

遙望龜山島的櫻花陵園

關於台灣的墓園，就是台語所謂的「墓仔埔」（bōng-á-poo），大家聽到都避之唯恐不及，更不要說去墓園散步休閒！但是台灣竟然有一座公有墓園，設計得非常前衛，吸引了許多網紅網美前去拍照打卡，年輕人在此活潑歡笑，完全沒有死亡的陰影與憂鬱。

這座另類的公有墓園，正是位於宜蘭礁溪的「櫻花陵園」，由田中央建築師事務所設計規劃。建築師在設計初期，就是希望打破人們對墓園的既有印象，創造出一個沉靜、沒有喧擾，沒有階級、宗教區隔的平等空間，因為死亡對所有人都是公平的；而且對於宜蘭人而言，死後能夠從高處俯瞰蘭陽平原，俯瞰自己的故鄉，是何等幸福的事情。

因此「櫻花陵園」的建築以清水混凝土材料為主，並且盡

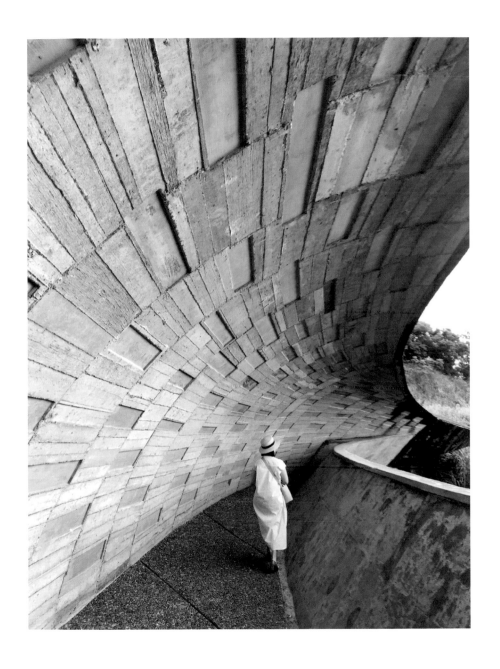

可能貼近山坡地的地形地貌。這裡使用的清水混凝土材料，不像安藤忠雄那種細緻的處理，而是以一種粗曠主義的手法，去呈現模板的材質紋理，讓建築長久下來，可以更與自然地理融合協調。

特別是與納骨廊區隔的服務中心前方，有一座入口橋樑，橋下通道漩渦狀的空間，好像會將人吸入奇幻世界一般，成為網紅們最愛的打卡景點，遊客們經常要排隊才能有機會在此拍照；如果仔細端詳清水混凝土的牆面，可以看見木頭模板的痕跡，木板的毛細孔幾乎都可以清楚看見，有如化石般被烙印在牆上。模板痕跡的線條以及弧面的空間，讓沉重的混凝土通道輕盈得好像可以飛起來，人們在靜止中，卻感受到一種動態的速度感，有如時光的流逝。

服務中心的空間也是非常不尋常，有點陰暗的室內空間，每隔一段路會有天光照亮，猶如在巨大教堂空間中，那種神祕與神聖的氛圍，讓人行走在其間，有一種緩慢沉澱的心情，迫使你去面對未知，並且思索生命的議題。

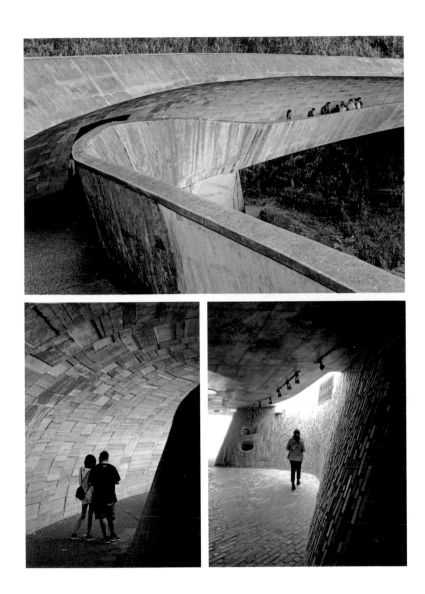

我以前去納骨塔，總是會感到不安及恐懼，因為每個塔位上的照片人物，都好像用一種詭異的眼神望著我，令人不寒而慄。為了不讓人們來到墓園有恐懼與害怕，建築師們在討論「櫻花陵園」設計細節時，就決定納骨廊裡，每一格塔位上都不安放照片，讓一家大小來到墓園，小朋友也不會因為看到逝者的照片而感到害怕。

墓園坡地最上方是「渭水之丘」，紀念著宜蘭出身的「台灣新文化運動之父」蔣渭水，這座墓園沒有高聳的紀念碑，沒有華麗的裝飾，只是簡單的出挑平台，人們喜歡坐在這

座平台上方，眺望整個廣闊的蘭陽平原，那是蔣渭水的故鄉，也是他所愛的土地。

陵園遍植櫻花樹以及各種植披，將來這裡櫻花成長之後，將會是一種何等絢爛而美好的光景！我想到我喜歡到日本墓園參觀，最主要是因為日本的墓園都是遍植櫻花，每逢春天櫻花盛開，大家都聚集到墓園賞花。在觀賞櫻花的短暫燦爛之際，人們忘卻生命的痛苦以及對死亡的恐懼，同時也在短暫的燦爛之後，感受到生命的稍縱即逝，讓我們可以重新積極地去面對我們的人生。

「櫻花陵園」在半山上，天氣好的時候，可以眺望遙遠的龜山島，但是大部分的時間，這裡常常是山霧、雨水交融的迷濛景象，人們漫步其中，時間猶如按下慢速鍵，讓人很容易便陷入一種沉思，一種對於人生的思索。正如田中央的主持建築師黃聲遠所說的：「這裡不只是墓園，也是邀請人們思索生命的公園。」

烏托邦裡的
新城天主堂

台灣地區在日治時期，建造了許多的神社建築，這些建築
在改朝換代之後，大多被拆毀，或改建成忠烈祠，也有些
改建成寺廟；神社本體建築幾乎都不存在了，但是我們卻
可以從一些蛛絲馬跡，瞭解到原本神社的存在事實。

很多神社雖然建築不存在了，但是鳥居、狛犬、階梯、石
燈籠等，卻依然被保存下來，成為人們追查過去神社的證
據。例如昔日花蓮的豐田移民村，原本的神社建築已經被
拆除，改建為廟宇「碧蓮寺」，但是參道前的鳥居依然存
在，只是上面加上了「碧蓮寺」三個大字；嘉義公園內的
神社主殿雖然被改成高聳的「射日塔」，但是整個參拜道、
成排的石燈籠、狛犬雕像，以及附屬建築，都依然保存完
整，讓人瞭解到過去神社的規模。最有趣的是位於花蓮新
城的天主教堂，雖然說是天主堂，卻保留原址神社的鳥居、

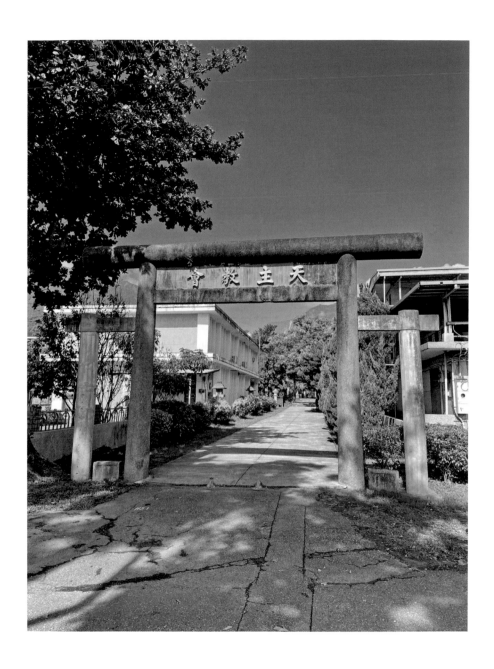

狛犬、以及石燈籠等遺跡，可說是非常寬容的宗教態度。

那天去花蓮旅行，特別造訪了新城天主堂，在街口就看見明顯的鳥居建築，上面書寫著「天主教堂」字樣。日本一般鳥居的材料有木頭、石材，以及金屬或混凝土，其用途是來界定「神界」或「鬼界」的空間，意即只要穿過鳥居，就是進入神的領域或鬼的領域；所以鳥居通常被設置在神社或墳場前，用來告知人們即將進入到不同的領域裡。

進入鳥居之後，可以看到兩邊是成排的石燈籠，形成一處完整的「參道」，參道的盡頭，原本是神社的設置地點，現在則是擺放著聖母雕像，兩隻狛犬石雕，原本基座上寫

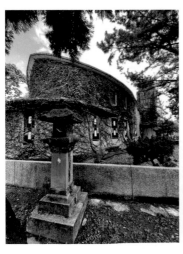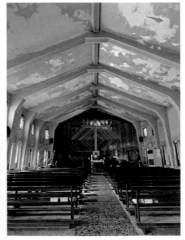

的是「奉納」，現在則改成「聖母園」、「萬福源」。狛犬原是日本神社前的神獸，但是天主教堂的神父不以為意，仍然將其保留，也是一絕！

六〇年代天主教教區在此建造一棟以聖經「挪亞方舟」為主題的教堂建築，雖然說是「方舟建築」，但是整座天主堂並沒有像台東樟原長老教會或台中磐頂教會的建築那麼具象，而是以「方舟」作為意象去設計教堂，造型雖然有船舶的形狀，卻又不是那麼明顯，當建築物外部長滿綠色爬藤之後，就更不容易看出方舟的造型了。

進入天主堂內部，肅靜莊嚴的空間，彩繪玻璃映照下的光影，再加上播放著彌撒誦經歌曲，讓人心靈安靜沉澱。仔細觀察彩繪玻璃，竟然發現有身著中國服裝的聖母聖子圖像，可見當年傳教的外國神父，是如何積極地試圖彌補不同文化間的差異。

不同的宗教使用異教的建築，過去也不是沒發生過，最有名的是西班牙塞維亞大教堂，它原本是摩爾人所建造的回教大清真寺，後來改為天主教堂；大教堂中高聳的鐘樓原本就是清真寺的拜樓，塔內是用斜坡而不是階梯，就是因為要讓帶領祈禱的年邁回教長老，可以騎驢子登上塔頂。

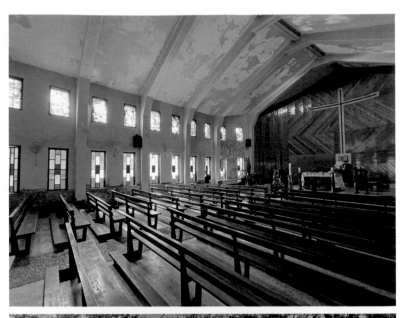

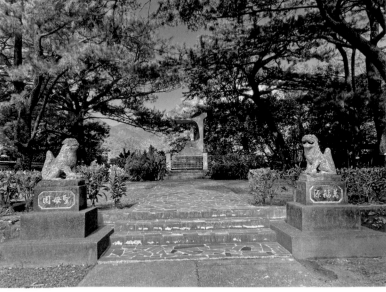

也有一些神社被改造後重新再利用，台北建功神社就是一個奇特的例子，這座由井手薰設計的神社建築，原本就十分奇特，帶著西方拜占庭的色彩。國民政府後來將其大改造，換上中國建築的外衣以及帽子，就成了現在南海學園的國立台灣教育藝術館；進入其中還可以看到原有的圓拱門及大圓頂，只是圓頂上被畫上青天白日的國徽，讓一般人難以想像這裡以前竟然是日本的神社。

花蓮新城天主堂對於舊有神社遺跡，抱持著寬容的態度，也讓我們對於過去的歷史有跡可循；「一座有鳥居的天主堂」，也成了新城大主堂的最大特色，大家到花蓮去旅行，不妨前往探訪這座極富特色的天主教堂。

再生

CHAPTER 第**6**章

重塑
山海之城
的魅力

多年前我們全家搭乘公主號郵輪出遊，經過日本愉快的旅行之後返航，大船進港時，我望著迎面而來的基隆，心中不禁咕噥著：「這座城市好醜喔！」灰暗骯髒的建築、雜亂無章的城市規劃，心想：「這就是台灣給國際郵輪乘客的第一印象嗎？」

我開始去研究基隆過去的歷史，發現昔日的基隆並不醜陋，這座擁有山海資源的港都其實充滿著魅力，從一些老照片中，我們甚至可以發現，基隆的建築之美，甚至比台北還要宏偉華麗。日治時期的基隆火車站，對稱的古典建築，中央有高聳的鐘塔，可以說是整條縱貫線上的車站裡，最典雅美麗的車站建築，可惜戰後竟然被拆除重建，而且之後新建的車站建築，竟然一代比一代還醜陋無趣；日治時期，基隆田寮河邊的郵局建築更是華麗壯觀，不僅建築

物側邊有高聳的方塔，轉角入口處還有大圓頂，加上兩側的長拱廊，讓人看了不禁讚嘆！可惜這座美麗的建築戰後也被拆毀，重建的郵局大樓方正呆板，甚至建築物立面淪為郵局業務推廣的廣告看板。

走過世界上許多的城市，我發現有兩座城市與基隆非常相像，一座是日本的長崎，另一座是葡萄牙的波多（Porto）。這兩座城市同樣是海港城市，並且是海邊的山城，整個城市地理狀態十分神似，城市建築也是沿著山坡建造，坡道階梯蜿蜒穿梭其間，人們爬上山城頂端，可以眺望整個海港。長崎山坡上的住宅，是《蝴蝶夫人》的場景，住在山坡住宅的蝴蝶歷史夫人，每天望著海港，期待著思念的人回來，充滿著哀怨與悲情；有趣的是，長崎山上也有一座巨型的觀音像，正如基隆中正公園的觀音像一般，只是日本長崎的觀音像，是站在海龜上渡海的造型，觀音和海龜整體就是一座寺廟，這座寺廟與觀音信仰，見證了日本長崎與對岸中國的密切往來關係。

波多因為是港口城市的關係，山坡上的建築歷經數百年的發展，呈現出歷史的深度與文化的精緻度，每一棟建築都有其歷史與故事，山坡上有歷史悠久的波多大學，穿著哈利波特魔法學院黑色長袍的學生們，穿梭在街道中，怪不得 J.K. 羅琳在這裡可以有靈感寫出《哈利波特》這樣魔幻的小說。

基隆其實也有許多歷史建築、有山城港灣的美景，也有獨特的小吃文化，觀光資源十分豐富，是一座充滿神奇魅力的城市！這幾年市政當局極力改造基隆過去帶給人們的醜陋印象，試圖重新塑造這座城市成為魅力之都。除了和平島諸聖教堂遺跡的挖掘考古之外，正濱漁港的藝術季、漁會建築的修護，法國公墓的整修，以及要塞司令官邸等老舊日式宿舍的整修等等，都為基隆市增加了豐富的文化觀光資源，也讓人們在基隆觀光旅遊時，可以重建過去欠缺的歷史觀。

最近基隆市最令人驚豔的是，位於基隆車站後方山坡上，已經廢校的太平國小，在建築師郭旭原、黃惠美的改造之下，成為景觀超美的公共空間，加上青鳥書店的進駐，為基隆市帶來極大的震撼！這片山坡原本不受人注意，但是太平青鳥書店的開幕，吸引成千上百的人奮力爬上山坡，

然後在書店裡眺望基隆港，看見對面的郵輪客船中心、豪華郵輪、軍艦，以及對面山上的觀音像。而對面中正山下的另一項工程，建築師邱文傑所設計的「山海城串聯再造計劃」也正在進行中，待完工之後，觀光客就可以輕鬆地搭透明電梯，直上中正山頂，在懸空的眺望台上，欣賞另一個角度的基隆港，並且與對面山坡的太平青鳥對望。

看見基隆這幾年的改變，著實令人驚艷與興奮！相信基隆這座老舊的港灣城市，可以很快地脫胎換骨，重新展現這座山海之城的魅力！屆時基隆的觀光吸引力將不輸長崎與波多這兩座城市，成為世界觀光客爭相前來的地方。

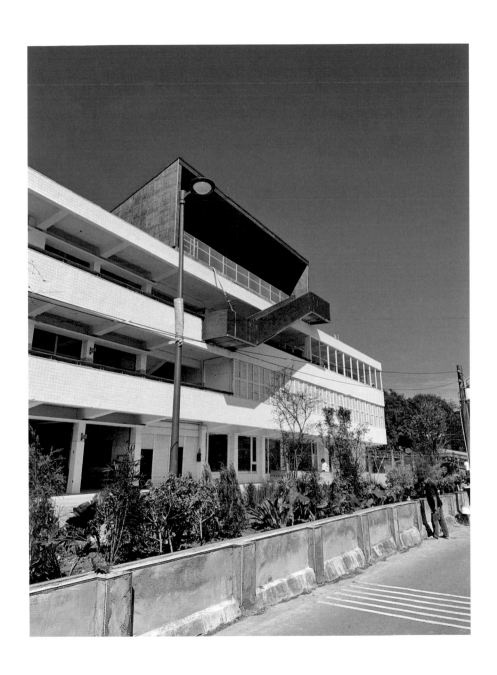

正濱漁港的變身

以前正濱漁港附近是廢墟迷的探險樂園，兒子小學自學時，我曾帶他來這裡做廢墟探險的活動。在台灣這種高度城市化發展的地區，要進行傳統的荒野探險活動，似乎是十分困難的，但是在都市裡的廢墟探險，充滿神祕感與未知的恐懼，滿足了我們內心想成為探險家的慾望。

正濱漁港周邊以前有兩處最具代表性的廢墟，一座是舊的漁會大樓；另一座則是阿根納造船廠的遺址。當年那座老舊的漁會大樓，殘破的門窗與牆面，可以很輕鬆地潛入建築內，當時裡面雜草叢生，但是似乎有人住在裡面，中庭有人晒著衣服，也有些地方似乎有人在種菜。其實這座三〇年代的舊漁會，是十分摩登的公共建築，流線型的設計，圓弧的轉角，還有類似輪船上的圓窗，與當年世界上的建築流行風潮是一致的。

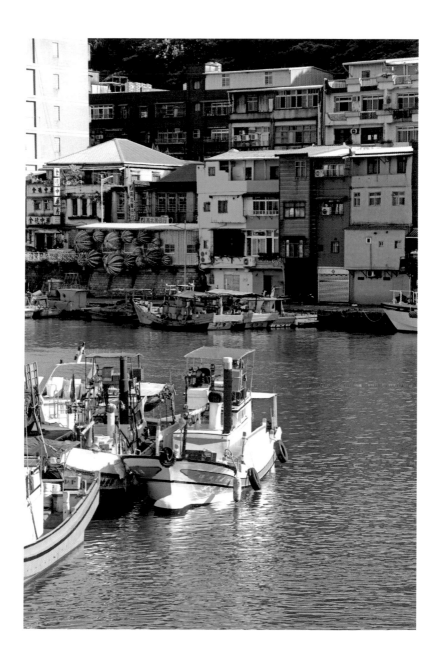

另一座廢墟是阿根納造船廠，這座船廠的廢墟因為巨大的混凝土結構體，以及排列整齊的樑柱，感覺像是古文明所遺留下的聖殿遺跡，讓人產生某種敬畏與好奇。阿根納造船廠與和平島之間隔著一條水道，過去西班牙人在和平島上建立聖薩爾瓦多城，荷蘭海軍在攻佔之前，也曾經航行這條水道，過去的種種輝煌與戰事，都如過往雲煙，如今只有漁民的小船從廢墟前的水道緩緩開過去。附近的小孩經常跑到廢墟裡玩耍，或是在水道旁垂釣，好像過去文明所遺留下的族群，早已忘記過去歷史的輝煌。

整個正濱漁港我其實最愛的是港邊幾座老舊的吊車，這幾座吊車以三腳支撐，吊車上方有一間控制塔，空間雖然很小，卻擁有居高臨下的廣闊視野；我常常幻想自己如果可以住在吊車頂上，會是一種多麼酷炫與神奇的個人居住空間。靠近「和平橋」邊的一座吊車，在廢棄之後，果真變成一個違章建築小屋，除了原本的吊車之外，底下也加蓋了居住空間，囤積了許多廢材以及可以再利用的道具，甚至多了許多的綠色植栽以及菜園，感覺像是現代版魯賓遜的家一般。

舊漁會大樓在 2022 年終於整修完畢，成為基隆一座極富歷史感的展覽空間，而整個正濱漁港在過去幾年「潮藝術」

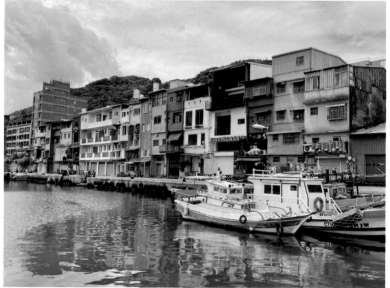

基隆藝術季的努力，以及「彩色屋」的炒作下，也逐漸成為觀光客的喜愛地點，阿根那造船廠則依舊是人們拍電影與拍廢墟網美照的最愛。今年的潮藝術因為有舊漁會大樓的加入，聲勢更為壯大，整個漁會大樓幻化成一座富含歷史感的美術館，除了展間的各種藝術創作之外，人們還可以爬上屋頂天台，眺望整個和平島的歷史場景，而舊漁會後方的魚棚大屋頂，更可以看見巨大的透抽彩繪，那是藝術家創作的作品《透抽的指引》。

漁港旁的彩色屋在城市博覽會期間，晚上還有大型藝術投影，吸引了眾多遊客流連觀看，讓人以為這裡是節慶期間的西班牙漁港；事實上，過去西班牙人很早就在這附近生活，在和平島上建立了聖薩爾瓦多城與諸聖教堂，也與原住民巴賽族通商來往，最近考古學家在「諸聖教堂遺址」

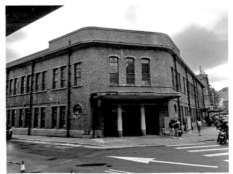

的挖掘，發現了大教堂的地基與歐洲人的遺骸，讓人更真實體認到原來基隆與西班牙的距離其實是如此的接近，到正濱漁港的遊客可以順道漫步到和平島，參觀「諸聖教堂遺址」，進行深度的歷史之旅。

舊漁會大樓廢墟的整修重新再利用，象徵著整個正濱漁港的變身成功；其實整個基隆市過去幾十年來，猶如一座老舊的廢墟一般，醜陋又無人喜愛，不過這幾年這座城市慢慢有了轉機，許多老舊建築重新整修再利用，被注入新的使用方式與生命力，讓整個城市起死回生，令人驚艷。

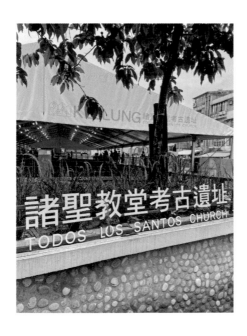

工業廢墟遺址公園

在屏東縣民公園中漫步，不小心竟然走入了一個廢墟遺址，一個充滿工業風的奇特場域，有如是進到一個科幻電影的外星場景，完全不像是我們所熟悉的公園，不過因此也讓我的內心興起了一股好奇心，以及更想要探究歷史的慾望。

屏東縣政府在整治殺蛇溪之際，意外發現在台糖縣民公園園區內，埋藏了一座類似古代建築遺跡，原來這是台糖舊紙漿廠的遺跡，以前糖廠利用甘蔗渣製作成紙漿，算是一種糖廠的副產品。當年台灣三十三座製糖廠的甘蔗渣，都會先壓製成立方塊，再用鐵道運送到這座紙漿廠統一處理，所以在這座遺跡中，也可以看到鐵道的遺跡。

原本縣政府可以將遺跡埋起來，當作沒這件事！但是後來

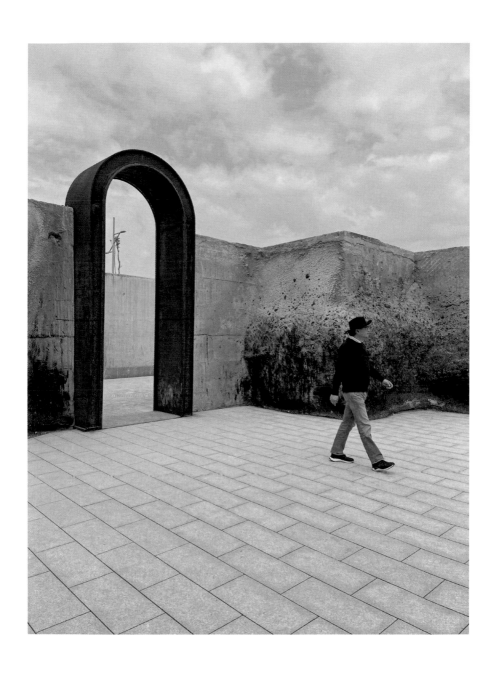

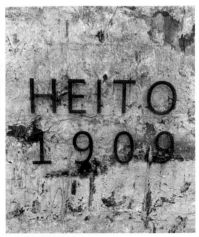

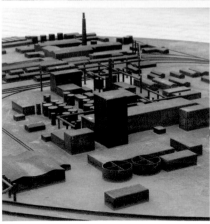

縣府決定還是將遺跡挖掘，並且重新設計，請來景觀設計師李如儀來操刀設計，梳理整個園區的歷史脈絡，將原本的地坑、鐵軌、輸送帶、斜坡都呈現出來，中央還設置鏽鐵的當年工廠模型，成為一個極富特色的公園景觀。

保留歷史遺跡的公園，這些年在國外也經常出現，西雅圖瓦斯廠公園就是在公園綠地中，保留舊日的瓦斯廠廢墟，形成自然花草綠意與鋼鐵廢墟結構的強烈對比，卻也成為當地的重要特色景觀；紐約 The High Line 公園，基本上是利用舊高架鐵道，改造成帶狀綠地公園，人市民可以循著舊鐵道漫步休閒；瀨戶內海犬島精煉廠美術館，則是使用舊煉銅廠廢墟，改造成富有工業廢墟特色的美術館。

過去我們總是期待有自然綠意的自然公園，但是公園種類其實不是只有自然公園，公園也可能有教育與藝術文化上的功能，有些公園有古蹟建築或是博物館，有些則是規劃有戶外雕塑、公共藝術品，形成文化公園或藝術公園。屏東縣民公園保留呈現了過去的工業歷史遺跡，讓這座公園不只是休閒運動公園而已，還有歷史文化上的意義，事實上，這座保留廢墟遺跡的公園，根本就是一座舊日工業歷史的博物館。

民眾平日來到公園休閒活動，不需要太多的教學活動，就可以瞭解屏東糖廠過去的存在歷史事實，這是一種環境教育，也就是藉由在空間環境裡的身歷其境，瞭解歷史文化的進展。這樣的環境教育比起教室裡的填鴨式教育，或是博物館裡的單板陳列，更有效率、也更令人印象深刻！

如果縣政府當初就將一切遺跡掩埋，然後規劃一座公園，這裡充其量只是一座種滿花草的自然公園而已；但是配合歷史遺跡的細緻規劃，卻造就出一座極富特色，絕無僅有的公園，讓民眾在此休閒運動，同時還可以瞭解地方的歷史文化。這座公園讓我們瞭解到地方政府的決定是很重要的，如果地方政府便宜行事，就只會打造出一座了無新意的平凡公園出來；但是如果地方政府勇於任事，又具有歷史文化意識，再加上設計專家的協助，卻可以創造出獨一無二的特色公園。

來到屏東縣民公園，面對這樣一座具有國際設計水準的廢墟遺址公園，頓時我對台灣地方建設，突然又充滿了信心。

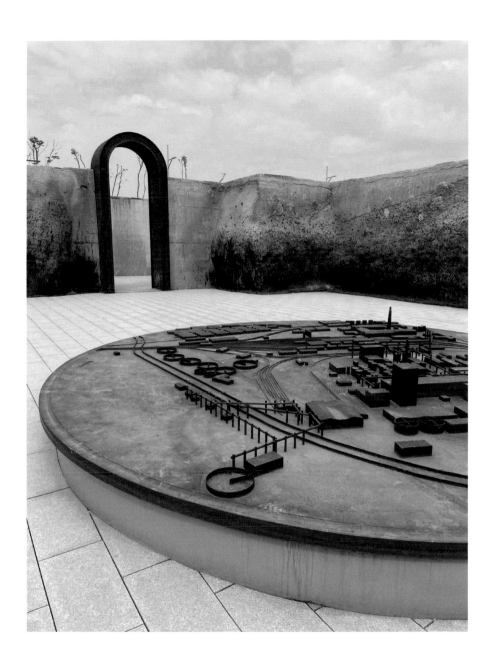

32

老舊隧道
化身時空
暗線

我們過去對於景觀設計師的工作想像，就只是種種花、種種樹，有時候處理一下邊坡土方，做做步道系統、路燈照明等等，好像不需要太多創意或設計思考，反正一般公園或花園也不會有房子倒塌漏水等問題。但是看過景觀設計師吳忠勳所設計的「時空暗線」（The Dark Line）之後，令我對景觀設計師的看法完全改觀，原來一個有企圖心的景觀設計師，可以不只是種花種樹而已，他也可以創造出一條兼顧生態與歷史的遊憩空間，為市民帶來更豐富多元的空間意義。

「時空暗線」位於新北市，原本計劃打通舊三貂嶺隧道，將其打造成自行車道，連接牡丹到三貂嶺之間。這段路程早期只有崎嶇的路徑，是「淡蘭古道」其中一段，當年馬偕博士到葛瑪蘭佈道，都是辛苦跋涉經過這裡，在《馬偕

日記》中，他提到這附近經常潮濕下雨，山徑泥濘濕滑，常常要連滾帶爬才能前進。

1922 年日本政府開鑿出三貂嶺隧道，供採礦的火車通行，國民政府來台之後，隧道改為宜蘭線鐵道使用，但是因為隧道狹窄，只能單線通行，因此在 1985 年改道，在旁邊建造新隧道，舊隧道因此封閉不用，如今舊三貂嶺隧道重新開通作為腳踏車道，距離當年隧道開鑿，剛好一百年的時間。

景觀設計師吳忠勳談到他剛接到這個案子，到舊三貂嶺隧道勘查時，他穿著青蛙裝，踏進漆黑泥濘、雜草叢生的舊三貂嶺隧道內，幾乎是寸步難行，而且可以發現許多野生動物出沒其間，包括蛇類、青蛙等爬蟲，甚至有許多蝙蝠棲息在其中；在漆黑中用微弱的手電筒探路，還可以看見牆壁上的鐘乳石，以及昔日蒸汽火車經過時，吐出黑煙在隧道壁上留下的印記。

吳忠勳對於勘查時所見到的一切十分感動，他認為將來這裡吸引人的地方，不應該只是騎腳踏車過山洞而已，當地的生態以及歷史遺跡，是「可閱讀的地景」，這些才是真正可以長久吸引人、感動人的地方。

為了保留當地生態與歷史遺跡，吳忠勳所帶領的達觀規劃
設計顧問有限公司，與西班牙 mICHELE&mIQUEL 公司
合作，在步道系統上，盡量不破壞環境生態以及原有隧道
架構，用鋼筋排列出高架的步道，讓底下的生態可以繼續
生存；在不影響隧道結構安全的情況下，保留原有滲水的
隧道壁面，讓壁面的鐘乳石以及火車頭噴煙燻黑的壁面得
以存留；更令人感動的是，為了不驚擾山洞內棲息的蝙蝠，
隧道照明系統特別將亮度調暗，讓人可以安全通行，卻不
會破壞生態。

最特別的是接在三貂嶺隧道之後的三瓜子隧道，因為附近
地質水分很多，滲流出的水被匯集，然後從隧道出口排入
基隆河，設計單位特別在地面保留一片淺淺的水面，有如
鏡面一般，映照出洞口與溪谷的風景，令人驚艷不已！

讓人想起日本大地藝術季中，建築師馬岩松帶領 MAD 團隊在清津峽溪谷所打造的「Tunnel of Light」。隧道出口就是基隆河河谷懸崖，設計團隊在洞口打造懸崖上的棧道，幸好西班牙團隊有山岳岩壁的施工經驗，他們利用高空垂吊的方式，掃描地質邊坡，並且將鋼筋打入山壁，打造出驚險卻安全的棧道。

設計團隊為了保留當地既存的狀態及文史肌理，費盡心思設計與施工，也努力和地方政府並居民溝通，希望大家可以瞭解這樣的辛苦過程，是希望打造出一條更能凸顯地方生態、歷史之美的路徑，而不只是一條普通無趣的自行車道而已。

「時空暗線」可以說是近年來，我所看過最令人驚艷的地景建築設計！這樣的規劃作品完全不輸國際一流的設計案例，同時也是值得我們驕傲的台灣地景規劃作品。

木都嘉義的再發現

嘉義是一座適合走路的城市，特別是三月這個時節，氣溫舒適，黃花風鈴木盛開，非常適合在戶外走走；步行可以看見都市的各種面貌，也可以真正去認識一座城市的真實生活。

嘉義市素有「木都」的稱號，豐富的木造建築也成為城市的特色之一。日治時期阿里山林業的發展，造就了嘉義成為一座木材城市，製材廠、鋸木廠及木材加工業到處可見，甚至這裡成為台灣檜木建築密度最高的城市，很多老房子一走入室內竟然還可以聞到檜木香味。

利用連續假期，我前往嘉義進行徒步漫遊，穿梭大街小巷，尋找有趣的老建築再利用案例，去了熱門的木商咖啡館、新華美西裝社、穀谷餐廳等，都是老舊木造建築改造而成，

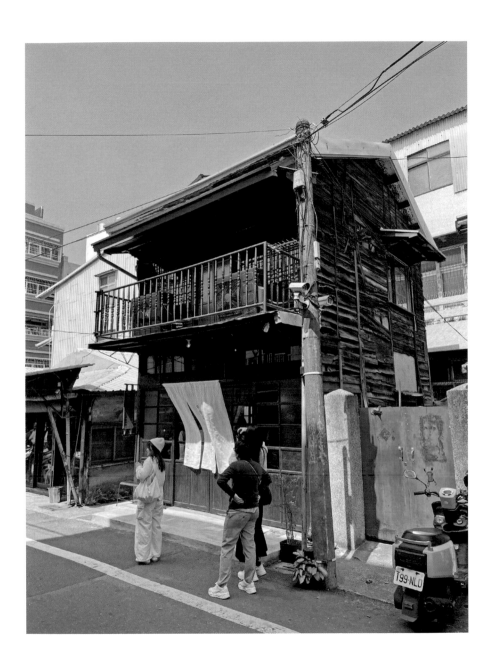

原來嘉義市政府都發處有推動策略性地區的木造建築更新
整建維護補助計劃，最高補助到維修費用的 75%，讓嘉義
保留豐富的木造建築，成為城市的特色。

漫步在蘭井街上，可以看見許多古色古香的木造建築，所
謂的「蘭井街」，顧名思義應該就是跟荷蘭人有關，所以

又稱為「紅毛井」，果然走著走著就在路邊發現了這口三百多年歷史的紅毛井，而最近很受歡迎的木商咖啡館也在蘭井街上。

木商咖啡是一座兩層樓的老舊木屋，店家在整修時特意將整體彩度降低，呈現出老木屋古樸素雅的感覺；另外將二樓陽台的不銹鋼欄杆以及冷氣戶外機漆成黑色，立面上除了舊木頭門版之外，就只掛著白布的門簾，非常低調簡約，但是前往朝聖的客人卻在門口大排長龍，可見生意好不好跟招牌大小以及吸睛程度，並沒有太直接的關係。

新華美西裝社則是街道轉角的二層樓老舊木屋，整修後保留陳列了昔日西裝店的許多舊道具與照片，雖然現在是作為餐廳使用，卻像是西裝店的博物館一般，讓人在木屋內用餐，環顧周遭文物，發思古之幽情。穀谷餐廳也在附近，餐廳老建築原本是老校長的故居，後方內院還有日式花園，聽說昔日老校長會在書房看著花園畫畫；店裡的泰式咖哩與印度烤餅都非常好吃，在這種建築裡吃著異國風味的料理，讓人有穿越時空的錯覺。

沿著街道漫步，欣賞將近百年的老舊木屋，也品嚐許多小吃美食，穀谷餐廳對面的高興紅豆湯，就是我常去光顧的

小店，單純的紅豆湯，卻充滿自然材質的滋味，可說是百吃不膩！當然林聰明魚頭火鍋不變的美味，依舊是許多人到嘉義必吃的美食。

從街道轉入小巷，從咖啡店到市場，不同的空間轉換，讓人產生不同的心情；每一個轉角，都有不同的風景等待著我。我那天在嘉義，總共走了快兩萬步，卻沒有疲憊的感覺，因為在這座城市漫步，有太多驚喜與愉悅。

但是我發現在嘉義做城市漫步活動，雖然有趣也很舒服，但是市區交通真的是一大問題，因為嘉義市區很少有人行道的設置，連一些拓寬六線道的道路，竟然沒有人行道，行人只能走在馬路上，然後汽車、摩托車從後方呼嘯而過，險象環生，令人心生畏懼！

相較於縱貫線鐵道上幾座大城市，新竹、台中、高雄都已經過度發展，而古都台南也因為遊客太多，呈現過度觀光化的情況；唯獨木都嘉義，雖然這些年發展較慢，反倒保留一股清純質樸的氣質，成為週末假期一日遊的好去處。

雖然當地人習慣騎著機車大街小巷穿梭購物，但是混亂危險的交通，終究會讓人對這座城市失去好感，當局應該好好規劃徒步空間，讓木都嘉義成為適合行走的慢活城市，也讓這座城市成為縱貫線上最有魅力的城市！

重現火車站新地標

以前從台北火車站出來，最吸引人的地標建築就是新光三越摩天大樓，以及旁邊館前路盡頭的博物館古典建築，讓從外地來的人，感受到台北大都會的壯觀與宏偉。不過火車站對面又出現了一座轉角處有塔樓的特色建築，令人眼睛一亮！

其實如果我們從網路上尋找《LIFE》雜誌所釋出的舊照片中，可以看見戰後台北火車站前的黑白照片，照片中就有這棟塔樓建築，以及後方重慶南路口的消防隊瞭望高塔。那是一個塔樓建築的流行時代，不同的塔樓凸顯了建築的存在，讓建築物成為城市地標的一部分，同時也讓整個城市天際線顯得多采多姿。

黑白照片中這棟塔樓建築牆上寫著「公路局」三個字，事實上這座 1937 年建造的塔樓建築，原本是「大阪商船株式會社」大樓，戰後撥給公路總局使用，數度改建也拆除了塔樓，變成一棟醜陋平凡的鋼筋混凝土建築，一直到近年才仿照過去模樣復原重建，重新成為台北火車站前耀眼的一座建築，目前作為「國家攝影文化中心」使用。

建造於 1937 年的大阪商船株式會社，由日本建築師渡邊節所設計，屬於「帝冠式」的建築，這類建築多出現於三〇年代，當時公共建築開始大量使用鋼筋混凝土結構，但是為了凸顯日本傳統特色，因此會在混凝土建築上，加上一個寶塔狀屋頂，就好像是現代人穿西裝戴瓜皮帽一般，是一種和洋混合的建築形式，或稱做是折衷式建築。

這種「帝冠式」建築在台灣地區並不多，現存比較為人所知的是舊高雄火車站，那是一棟非常典型的「帝冠式」建築，而大阪商船株式會社則是台灣最後幾棟「帝冠式」建築，因為當時戰爭即將開打，鋼筋建材物資缺乏，這樣的公共建設就幾乎停止了。

目前這座建築二、三樓為「國家攝影文化中心」的展示空間，一樓則是「未來市」設計品牌市集，也有 COFFEE

TO 咖啡店，讓嚴肅沉靜的博物館空間，帶來活潑的氣息與咖啡香氣，老舊建築被蒙塵了近半個世紀，似乎被注入新的生命力，重新綻放光芒！建築後方還有一座中庭空間，除了增設一座透明玻璃無障礙電梯之外，也設置了一座大型公共藝術作品，是由國內知名設計師王為河所設計，光滑的鏡面不鏽鋼材質，反映著歷史建築，就像是老建築重現江湖的感覺一般。

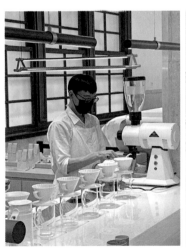

大阪商船株式會社建築的復原修建，曾經也引起各界的討
論與批判，重點在於塔樓的重修，反對者認為塔樓已經損
壞，重新修建一座新的塔樓，是否有其意義？贊成者則認
為，歐洲二戰時，城市建築損壞嚴重，現在許多知名重要
建築群，基本上都是戰後重建恢復原貌的，因此並沒有什
麼問題！

不論各方辯證如何，這座塔樓建築的重現江湖，已經為台
北火車站前的建築景觀，增加一處亮點，讓火車站前的歷

史建築，從大阪商船株式會社、舊三菱倉庫、郵政總局、鐵道部，以及北門，整個連成一氣，成為歷史建築的珍珠項鍊。

我喜歡坐在一樓閱讀室的舒適沙發中，喝著 COFFEE TO 的咖啡，凝視著窗櫺光影的投射，讓自己沉浸在精緻優雅的建築氛圍裡，感受台北三〇年代的短暫美好！

南美館的
再生與
進化

去年有一陣子北部陰雨綿綿，但是南台灣卻天天陽光普照，我特別抽空趕去看台南建築三年展「建築，之間的距離」，那次的參觀令我十分驚艷，也改變了我過去對台南美術館的刻板印象。

美術館舉行建築展在世界各地可說是十分普遍，但是那次的建築展卻是台南美術館第一次舉行的建築展，意義非比尋常；更因為台南美術館二館是國際知名建築師阪茂所設計，能夠在這座美術館建築中展出自己的作品，對於很多台南建築師而言，也是一種引以為傲的事。

展覽內容非常豐富好看，策展人謝宗哲、翁廷楷巧妙地利用不同尺度的概念（XL，L，M，S），從整個台南城市的歷史發展，到建築本身，以及室內設計、家具器皿，甚至

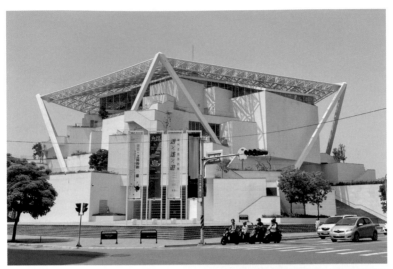

器皿中的食物等等,將建築與城市歷史完整呈現。讓人體會到,原來所謂的「建築」並非只是建築物,舉凡我們生活空間中的一切,都是「建築」的一部分,同時也是建築設計者關注的焦點。

那次建築展中,有許多建築的模型與設計圖、建築師手稿等等,不論是建築從業人員,或是一般民眾,在參觀建築展的過程,都看得津津有味!可見建築展其實是非常有趣,也與市民生活息息相關的。特別是展廳中那座白色巨大椅子,象徵著榮耀的「白色大寶座」,這樣一座巨大的裝置藝術作品,充分利用了美術館高大空間的特色,成為整個建築展中的視覺焦點。

建築展的開幕式更令人驚艷,藉由打開台南市美術館二館這座「白色藝術聖城」的眾城門,尋求一種突破與穿越,讓所有人從四面八方進到美術館裡來;正如謝宗哲所說的:「透過打開得釋放,藉由釋放得自由,是從慣常作息的往例(routine)與閉鎖(closed)中解放。」這正是策展人所謂的「台南市美術館的零距離計劃」,讓市民與美術館是處於一種零距離的狀態,也就是讓這個美術館不再只是社會菁英的殿堂,而是所有市民的城市廣場。

其實日本建築師阪茂原本的美術館建築設計概念，就是南部的一棵大樹，有如成大校園裡的大榕樹，大家從四面八方，進入美術館裡面，聚集在這棵茂密的大樹之下。所以我們進到美術館裡，底層空間就像是一個城市廣場，中央的垂直動線就像是大樹幹，然後一直延伸到頂層，向外開枝散葉，形成一個遮蔭的大屋頂。

而台南市美術館二館頂樓也有了很大的改變，原本是西餐廳的頂層空間，改換成「南美春室 The POOL」咖啡店，整體規劃以白色及透明玻璃為主，充分利用了建築師坂茂所設計的玻璃天窗，呈現出一種明亮如天堂異境的氛圍；甜點設計精巧，頗能搭配美術館的美學要求，將來如果設計有美術館專屬甜點，應該會更吸引人！這座美術館咖啡店不僅是網美趨之若鶩的熱門地點，同時也成為全台擁有最美咖啡店的美術館。

過去南部普遍缺乏藝術殿堂，如今台南美術館似乎開始扮演起領頭羊的角色；這個展是台南美術館二館第一次舉辦建築展，感覺讓這座新美術館，更像是一座城市的當代美術館，讓台南這座歷史古老城市重新充滿希望與榮耀！

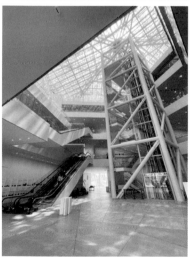

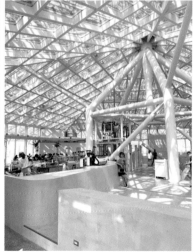

桃園神社保存與再生

不能去日本，就來桃園神社走春！

桃園神社可以說是台灣地區保留最完整的日本神社建築，神社木造建築古樸莊嚴，原汁原味，充滿神社建築之美，附近森林綠地也保存完整，來到桃園神社就像是到日本旅行一般。

日治時期在台灣各地興建了許多神社建築，這些神社的建立是為了皇民化政策的推動，因此幾乎各縣市鄉鎮都有大小不同的神社建築，像台北這樣的大都市，就有台灣神社、建功神社等大型神社建築。

台灣神社是台灣最重要的神社，後來升格為台灣神宮，1944年竟然被失事的日本軍機撞擊毀壞，戰後國民政府拆除其遺跡，改建為台灣飯店，即為現在的圓山飯店的前身；

建功神社則位於現在的南海學園，原本造型就不同於傳統
的神社建築，採用和洋混合的形式，有著奇特的圓頂，內
部則有許多拱門圍繞大廳，感覺像是土耳其大浴場一般。
建功神社戰後被大改造，成為宮殿式建築的中華形式，可
是現在進入室內，還是可以見到原本的特殊空間形式。

戰後國民政府極欲拆除日本神社建築的舉動，是可以理解
的；用忠烈祠取代神社，似乎是意味著企圖以黨國軍魂鎮
攝日本神祇的企圖。事實上，當年桃園神社建築原本是要
拆除，改建為忠烈祠，由建築師李重耀與李政隆拿到設計

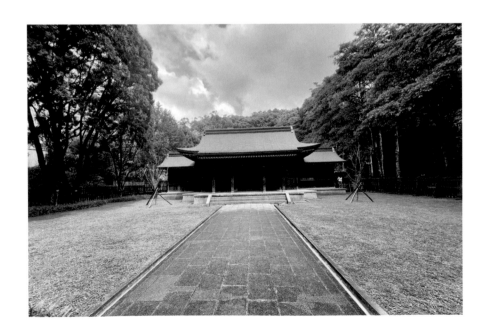

案。李政隆是我大學建築系的老師，他發現這座神社建築實在太漂亮了，就決定放棄設計案，開始推動歷史建築保存的運動。

當時有許多古蹟專家學者在政治氛圍下，也不主張保存神社歷史建築，但是李政隆建築師卻力排眾議，積極鼓吹神社建築的保存，甚至帶當年淡江建築系的同學們，一起到縣議會抗議拆除決策，幸好經過大家的努力，後來神社終究被保留下來，也為桃園地區留下了一座非常美麗的日本神社建築。

桃園神社建築在整修保存後，雖然外表是日本神社建築，事實上卻是當作忠烈祠來使用，供奉著歷史上的抗日英雄們，感覺十分違和與怪異！不過這座神社歷史建築，就這樣被保存下來，靜靜地在桃園虎頭山上沉睡，偶而有登山遊客經過，也都是匆匆走過，因為傳言這裡很陰等等。

直到民政局委託經營台中「審計新村」的團隊「地表最潮」來經營文創活動，桃園神社才終於展現出令人驚豔的面貌。他們保留神社歷史建築內院的寧靜安詳，週末在外圍地區設置市集活動，成為全台唯一的神社市集。神社市集每個攤位都經過設計，以素雅的木料及白布為主調，招商

的攤位也經過挑選，呈現出一種日式的文青創意氛圍，不致淪為台灣傳統廟宇前攤販混亂骯髒的景況。神社原本的低矮馬廄則變身為「井上豆花店」，因為旁邊存在著一口水井；豆花店以木碗承裝豆花、紅豆湯，並以金湯匙為工具，讓遊客在樹下享用，有一種京都旅遊的幸福滋味。

神社市集也不定期推出公共藝術作品，最近有「元宇宙光影藝術祭」的展覽，非常有創意同時也頗具設計水準！白色圓球漂浮在神社草坪樹林間，夜晚則發出溫暖的光芒，白色簡單的創作為歷史建築帶來新意，同時也不致於因為花俏豔麗而破壞了神社的素雅。

神社市集經營團隊負責人吳宗穎認為，創意與美學可以為歷史建築帶來新意！而桃園神社儼然成為之前疫情期間，國人「偽出國」的首選旅遊地點，甚至有許多 cosplay 日本戰國武將的朋友們，喜歡聚集在此處，也成為大家爭相拍照合影的對象。

原本差點被拆除的神社建築，今天竟然成為桃園最受歡迎的景點，這應該是當初執政當局所意想不到的事吧！

烏

CHAPTER 第7章

托

邦

37

烏托邦

人類歷史上每次遇到戰爭、瘟疫與災難時，人們總是會想要遁逃到一處理想的國度，在那裡沒有戰爭、沒有憎恨、沒有饑餓與病痛，是一個安詳美好的國度；正如〈桃花源記〉所描述的，是一個與世隔絕，自給自足，和樂純樸的世界，但是世界上畢竟沒有這樣的地方，因此人們把這樣的想像世界，稱之為「烏托邦」（Utopia），亦即是「沒有的地方」或是「空想的國家」。

空想社會主義創始人托瑪士・摩爾（St. Thomas More）的著作《烏托邦》，試圖藉著社會制度來創造出一個理想的國度，在那個世界裡沒有私有財產，穿統一的服裝，在公共餐廳用餐，住宅定期輪流交換居住，有如科幻電影裡的社會主義國家場景；無奈這樣的想像，忽略了人性的慾望與需求，忘記人們內心的罪性，因此完全無法真正成功塑

造，只能是一種想像而已。

不過每個時代的人們，都會想要創造出自己內心的「烏托邦」，或是所謂「地上的天國」，例如美國阿美許人（Amish）至今仍然遵循著心中的理想與教義，拒絕汽車及電力等現代設施，過著簡樸手作的生活，他們居住在美國中西部地區，創造出屬於自己與眾不同的生活領域。

台灣也曾經有新約教會信徒們，在高雄錫安山建立一處「聖山」，全體住民共同生活、凡物公用，耕種畜牧，自給自足，以神本教育為主，拒絕接受政府安排的義務教育，也拒絕服兵役殺人，因此戒嚴時期與國民黨政府展開多年的激烈抗爭。這些理想國或烏托邦，不被當年戒嚴政府所接受是理所當然的，因為理想國度通常是因為理想與現行體制不合，或是不滿於當政者才產生的。

38

<div style="text-align:right">

傳說中的
男子漢
工寮

</div>

對於烏托邦的建造，有時候也可能是很個人式的，曾經前往北海岸深山裡，探訪攝影師陳敏佳親手建造的「男子漢工寮」，他在深山中建造小木屋棲身，已經在文青界掀起了一股風潮，許多人帶著朝聖的心情去山林中拜訪他，那個感覺好像人們去探訪電影《阿拉斯加之死》（Into the Wild）裡主人翁克里斯 · 麥克肯多斯（Christopher McCandless）他最後死去時住的那台巴士一般！似乎試著要去感染他內心那一份文明人所失去的野性與勇敢。

陳敏佳相信我以前提出的理念「建築是人類的本能」，因此身體力行在山林中建造小木屋。這個概念當然也多少也受到奈良美智每次展覽所打造，用廢棄木料搭建小木屋的影響；同時也與日本建築界藤森照信教授親手打造的茶屋有關，是一種個人式的烏托邦世界。

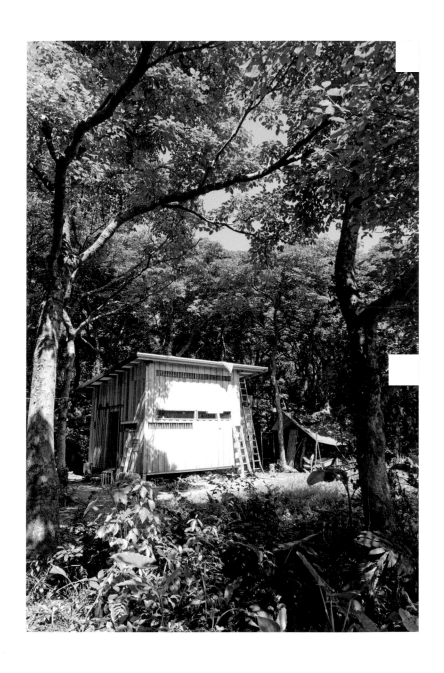

不過陳敏佳的小木屋不像奈良美智 A to Z 小木屋只是在美術館中展覽，也不像藤森照信的茶屋只是用來喝茶，這座山林中的小木屋必須滿足生活中的種種需求，是一座真正的「生活容器」。在沒有水電的環境之下，舉凡生活中最基本簡單的需要，都必須自己親手製作、解決問題。

他利用機械重力打水設備，引用山溝溪水過濾使用；他利用木屑製作乾式馬桶、打造有如貓砂一般無臭無謂的衛生設備；還有豪華的燒柴熱水泡澡檜木浴盆，甚至有柴火爐具兼微量發電設備等等，所有的建築知識都不是自己亂拼湊的，而是認真在網路上自學而來的，與《魯賓遜漂流記》的原始簡陋完全不同。

陳敏佳的「男子漢工寮」已經不是昔日的流浪漢陋室小屋，它其實是一種現代人的反璞歸真，是一種對於都市文明的反叛；同時在網路科技發達的今天，以一個建築素人的身份，自行研究建築設備資訊，試圖去證明作為一個人的無限可能性。

我試著去探討陳敏佳回歸田園山林的心態，或許是像盧梭索所提出的「高貴野蠻人」概念，在文明世界裡，人性的墮落與偽善，讓他回到自然山林，那是一個相較於城市文

明而言，更為高貴與善良的世界。人們在自然界中，藉著勞動洗滌內心的偽善與詭詐，在山林的寧靜中，讓心思回歸單純與喜悅。

我看著陳敏佳努力過著勤奮鄉下人的生活，忽然想起我逝去的父親，他雖然是知識分子，美國研究所時深受尼布爾神學的影響，他也喜歡親自動手做工，常常告訴我「勞動是神聖的」，我幼年時一直不明白勞動為什麼神聖？但是從陳敏佳的山林勞動中，我慢慢可以感受到這種身軀勞動的神聖性。

我問陳敏佳住在山林中難道不怕蟲蠱瘴癘之氣，他說剛開始的確會被蟲咬生病，但是發燒生病一、兩次之後，身體好像逐漸適應了大自然，開始與山林地氣相連結，也就比較不會生病發燒了！他甚至可以直接倒臥大地呼呼大睡，然後清晨在露珠相伴中醒來，這讓我想到日本文人幸田露伴，因為他以前經常醉臥草原，早晨醒來有露珠相伴，因此命名為「露伴」，我因此笑說，陳敏佳應該稱為是「敏佳露伴」。

修澤蘭的花園新城

建築師或設計者，內心中總是有一種追求更美家鄉、更棒的國度之傾向，因為設計者思維就是希望為人打造更理想的事物或空間。

建築師修澤蘭所規劃的花園新城就是她心目中的烏托邦與理想國，所謂的「新城」，就是一種「新鎮」（new town）的概念，對於虔誠基督徒的她而言，更是一種啟示錄「新天新地」的想像。花園新城開發於 1968 年，在新店山區開發山坡地，以一種類似田園城市的概念規劃，當年的廣告詞出自於大師李敖手筆：「不是花園在你家裡，是你家在花園裡。」非常具有創新性與顛覆性，令人耳目一新！

花園新城的規劃不單單只是建造住宅大樓，同時也規劃有

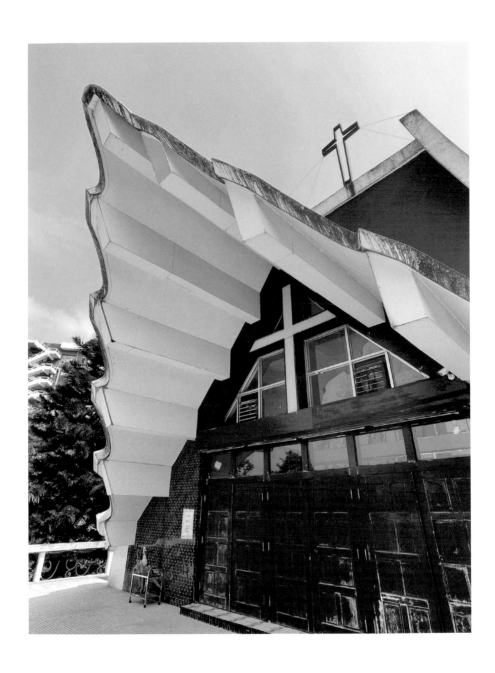

超級市場（應該是國內最早的超級市場）、游泳池、遊樂園，甚至有教會等。社區還有自己的交通巴士銜接至市區，可謂是新穎、前衛又高級，吸引了許多名人雅士移居其間，媒體甚至以「現實世界的香格里拉」稱呼花園新城。

花園新城的規劃設計中，竟然有教堂建築的存在，這在過內新市鎮開發中十分少見，可以看出建築師修澤蘭對信仰的堅持與看重。花園新城的教堂建築非常特別，可以說是整個花園新城中最有特色的建築設計，從幽靜的小徑進入，教堂就隱藏在綠色森林中，入口雨披讓我想起修澤蘭以前在衛道中學所設計的天主堂，前衛的造型其實是鴿子，代表著聖靈的降臨；大學畢業後，我曾經前往台中尋找那座鴿子教堂，可惜早就因為開發衛道新世界而拆除！

新城教會至今仍然運作中，週日崇拜時間可以入內參加聚會，聆聽詩班的天籟歌聲以及牧師的證道，坐在教堂中感受陽光從天窗中灑落，有一種非常神聖的感覺。我雖然錯過了修澤蘭所設計的衛道中學天主教堂，但是在新城教會的教堂內，還是可以感受到修澤蘭設計的敬虔氛圍，彌補了曾經錯失的遺憾。

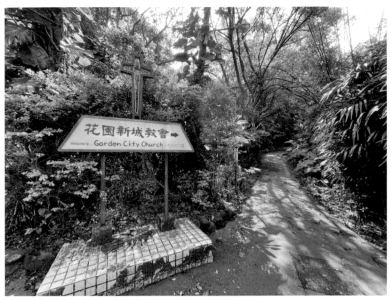

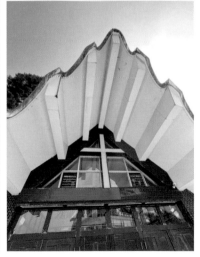

除了教堂之外，整個城鎮中心的公園裡，竟然設置有蔣公銅像，可以看出建築師在那個獨裁專制的年代，若不是與執政者關係良好，恐怕也無法進行這麼龐大的城鎮開發。巨大暗黑的蔣公銅像至今仍然安放在公園中，在這個安詳自然的社區中，顯得有點不倫不類。

修澤蘭的花園新城規劃設計，的確是一座花園城市，整座小城鎮開放空間充足，到處可見花草綠意，讓人有如置身自然擁抱的恬靜田園裡。可惜這座建築師修澤蘭心目中的烏托邦，因為經營不善，公共設施陳舊破敗，甚至停止使用，加上自來水問題，遲遲未能解決，導致房價下跌，成為一座幻滅的烏托邦。

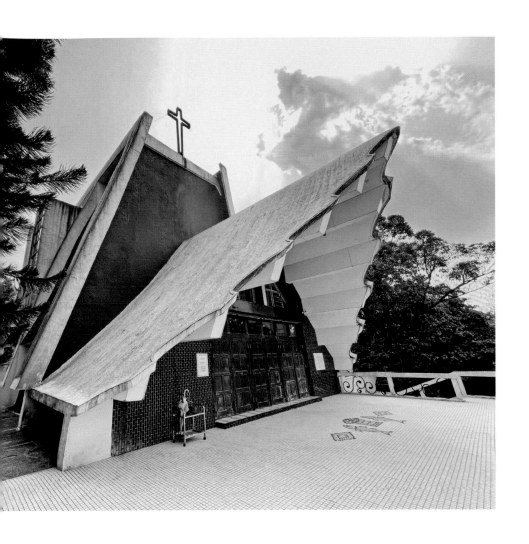

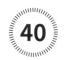

厚食聚落
與勤美學
好夢里

相較於修澤蘭的花園新城開發，半畝塘建築團隊的厚食聚
落則顯得更接近生態與自然，半畝塘的創辦人江文淵，最
早就是以關懷土地及環境友善為初衷，後來跨足建設開
發，在竹北地區建造高層式生態住宅，讓每一座住宅大樓
都有如一座綠色的高山。

半畝塘在竹北有兩個據點，半畝院子與厚食聚落，半畝院
子附屬於豪宅建案裡；厚食聚落則與半畝塘建設在一起。
我個人比較喜歡厚食聚落，這裡真的就是一座生態森林聚
落，大家可以自由地在森林中喝咖啡、用餐，漫步或買賣，
一種烏托邦式村落的感覺。

厚食聚落則是整體設計思維的櫥窗，也是半畝塘建築師們
的烏托邦具體呈現；在市區一塊綠地樹林間，散佈著幾棟

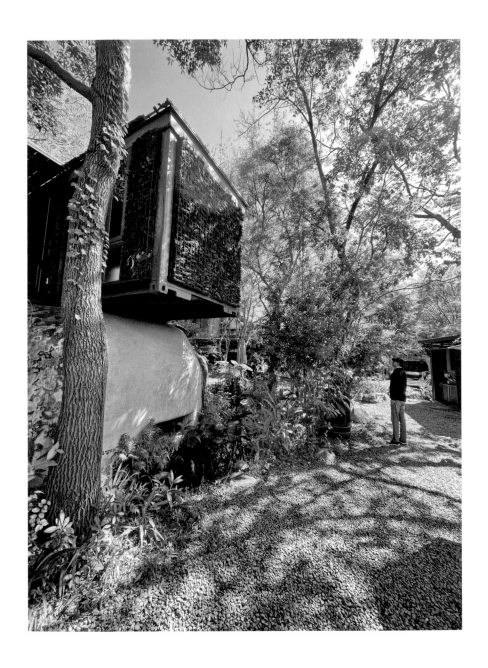

低調的小屋，有如桃花源般的小型聚落，又像是盜匪羅賓漢棲居的森林基地，有如童話一般，是如此的自然悠閒。聚落中有手作工坊、有生機飲食，也有咖啡座，讓忙碌的都市人，在上班忙碌之餘，可以在這個小小烏托邦重新體驗自然節奏的美好。

勤美學好夢里也是另一種型態的烏托邦呈現，原本老舊的遊樂園，被改造成一處戶外住宿體驗與沉浸式學習的天堂，其中建築教授蕭有志所設計的樹屋三連座，成為這座烏托邦的建築代表，幾座設計精巧的樹屋，有如哈比人居住的村莊，帶來強烈的奇幻色彩，讓人暫時脫離現實世界的無趣與失望，在這個烏托邦世界裡重新得到某種力量與盼望。

人類自從「失樂園」，被從伊甸園中被逐出之後，就不斷地想要在地上建造失去的樂園，但正如耶穌所說的：「我的國不屬這世界。」人們想要在地上建造樂園，終究是要失敗的，所以心中追尋的那個國度就被稱作是「烏托邦」。

台灣也有許多個人或團體追尋著理想的國度，試圖去建造心目中的烏托邦，雖然烏托邦終究很難達到理想，但是觀察這些烏托邦，讓我們瞭解到他們內心的渴望與善良。

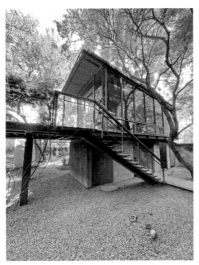

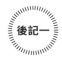

跟著
「都市偵探」
遊南國

受疫情影響，只能在島內旅行。離開濕冷的北部，走訪溫暖的台南、高雄、屏東。才發現，好久沒去的南國，已非印象中的老舊純樸，如今，充滿最新穎的設計。

最前衛的建築，及最時髦的生活風格。特別是許多公共建築，設計概念已經超越國際水準，讓來自天龍國的我，不得不承認，台北的共公共建築已落後許多。

沿港都輕軌散步——純白珊瑚場館、跨港旋轉橋

高雄擺脫過去工業城市汙名，逐漸展現國際創新城市的氣勢！來到這座港灣城市，觸目可見精彩前衛的大型公共建築。拜港市合一之賜，整個港灣地區被打開來，水岸沿線

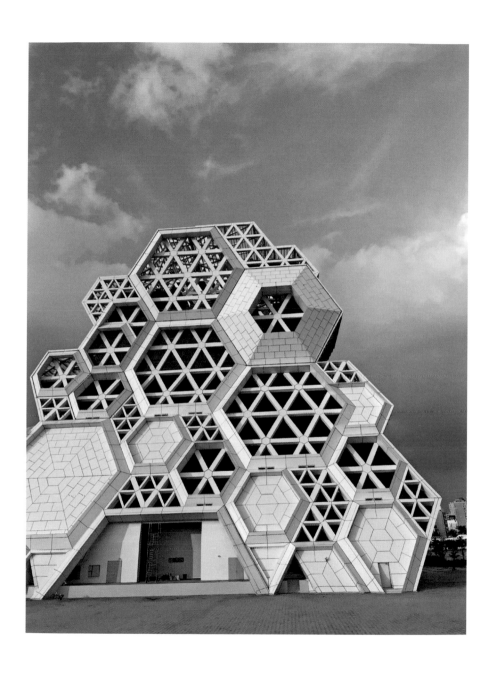

的幾座重要公共建築，包括高雄港埠旅運中心、高雄展覽館、高雄流行音樂中心等，以輕軌、捷運串聯，讓觀光客可輕易來到這些地方，且沿途享受港灣城市的浪漫風情。

由西班牙設計團隊 Manuel Alvarez Monteserin Lahoz 所設計的海洋文化及流行音樂中心今年即將完工，可說是高雄最受矚目的建築。

白色如珊瑚結構的主體非常搶眼，從港區搭船經過，可看見其正立面，非常有星戰風格，六角形結構讓人聯想到《星際大戰》裡的帝國鈦戰機形狀，充滿科幻感！其設計概念與海洋元素有關，珊瑚礁、浪花的激濺飛揚，以及鯨魚群的洄游，讓人有如進入充滿想像力的海洋世界；讓我想到雪梨歌劇院也是使用貝殼、風帆等海洋意象，來配合港灣城市的景觀。

位於駁二特區裡的大港橋，是台灣首座水平旋轉橋，由張瑪龍、陳玉霖聯合建築師事務所設計，下午三點到港邊，剛好可以目睹它一天一次的旋轉。

旋轉橋的作用是為了兼顧過港行人以及船舶進港的需求而設計，過去大部分橋樑多採用開合式，或水平升降式。但大港橋以水平旋轉設計，較為少見且獨特，橋樑中央區域還有雙層甲板設計，方便遊客登高遠眺，也增加了觀光遊憩的功能。每天大橋轉動時，大家都會等待觀賞，彷彿欣賞一場建築與港灣互動的秀場，非常有趣！大港橋白色的美麗身影，有如白色水鳥，與後方海巡單位的船艦及流行音樂中心相呼應，讓高雄港越來越美麗！

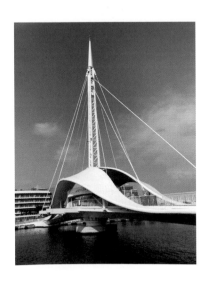

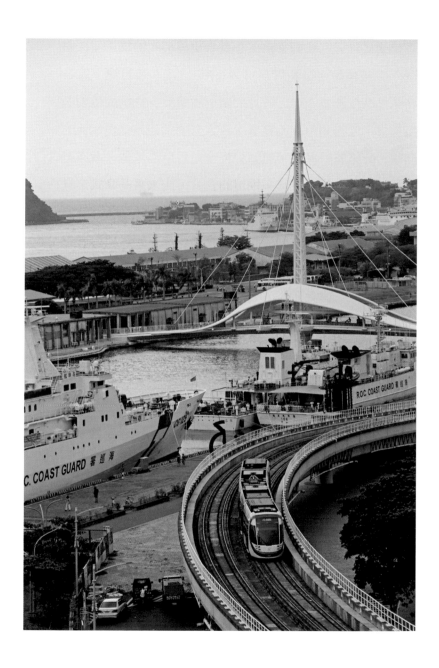

高雄衛武營國家藝術文化中心是全世界最大的單一屋頂劇院。當初荷蘭建築團隊麥肯諾（Mecanoo）來台灣，就是在炎熱的南國夏季裡，看見周圍盤根錯節、綠樹成蔭的老榕樹群，才得到這樣的靈感。衛武營劇院建築呈現起伏的曲線，充滿科幻動感，有如外太空母艦降臨地球。我在荷蘭建築師的前衛建築裡，期待看到穿著未來感的人類，穿梭在這棟有如太空基地的建築裡！可惜這裡完全沒有穿著時髦的俊男美女，有的只是脖子圍著毛巾、穿著俗豔運動衫的阿伯阿桑，我甚至懷疑這就是外星人想要混入地球的扮裝？

牆面上寫著奇怪的刻度與數字，有如船艦外部標示的海平面高度；室內玻璃天井好似外太空船的控制室，有柔和的光線散發其間。而音樂廳、歌劇院、戲劇院、表演廳，以及戶外劇場，各據一方，卻又相互連結，形成一座龐大的音樂藝術天堂。

美國《時代雜誌》（*TIME*）將衛武營國家藝術文化中心列為「二〇一九年世界最佳景點」，也吸引了各地媒體前來採訪，許多台北天龍國人士還特別搭高鐵南下，到衛武營音樂廳欣賞音樂演出，可說是翻轉了南、北兩地藝術文化的不平等地位。

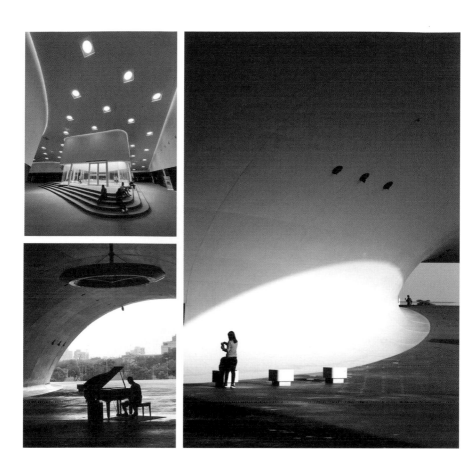

一睹港都酷建築

張瑪龍陳玉霖聯合建築師事務所在南部有不少優秀的作品，特別是大東文化藝術中心，顛覆台灣過去地方文化設施的制式呆板形象，讓人十分驚豔！

整個藝術中心有演藝廳、展覽館、藝術教育中心、圖書館等設施，其中圖書館還是台灣首座的藝術圖書館。建築師利用半戶外的薄膜屋頂，塑造出有如熱氣球、尖拱般的造型，同時又串連幾個不同功能的場館，讓空間帶著某種古典拱廊的味道，是非常高明的設計。

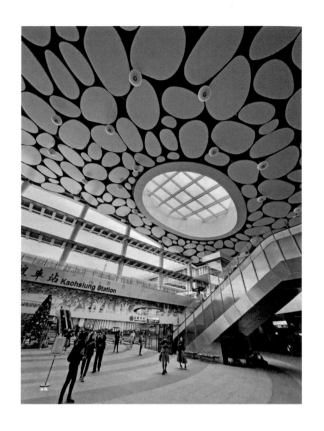

正在施工的新高雄火車站，目前只有入口大廳先完工使用。進入其間，馬上被樹林般的空間所魅惑，天花板以大大小小橢圓金屬板裝飾，並有天窗讓光線射入，宛如進入一座森林，感受樹林覆蓋上空，陽光從樹梢縫隙透出，充滿詩意。同時整體卻又有種科技前衛氛圍，每個旅客一進入新車站大廳，無不被這個空間所震懾，會不自覺抬頭仰望，發出讚嘆！

隱身森林屏東總圖——讀書、看展、呼吸芬多精

近期如果要挑一個最令人驚豔的圖書館作品，則非屏東縣立圖書館總館莫屬。整座圖書館坐落於森林裡，去圖書館讀書的人，就像是走進一座森林。在森林裡閱讀是一件何等浪漫的事，由張瑪龍陳玉霖建築師事務所設計的圖書館，當初就是刻意保留公園中的樹林，讓圖書館隱藏在綠意之中，大廳則以大片落地窗呈現，讓所有人從內望去，可以看見整片綠意。大廳內有書店、咖啡館等設施，顛覆了我們對圖書館的傳統印象。整座圖書館設置許多舒適的沙發座椅，螺旋金屬樓梯不僅實用，也成為室內的視覺焦點。三樓的純白階梯是網美拍照和打卡的熱門地點，同時也是非常受歡迎的演講空間，我曾經站在這裡演講，感覺與聽眾互動極好，可見好的空間，的確可以創造出美好的事件。

「得來速」二十四小時還書，新潮便民

戶外設置有「得來速」還書裝置，民眾開車來圖書館，不用下車，只要駛入車道，將書掃瞄送進書箱，即可完成還書手續，非常便民。

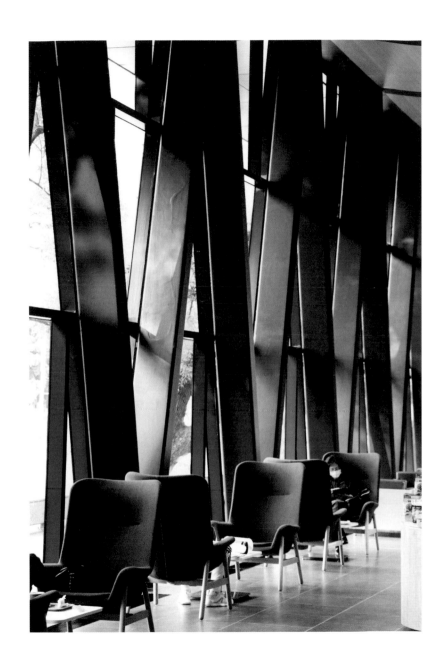

此外，台南也有一座全新的圖書館，外表保守的台南市立圖書館，是由荷蘭麥肯諾（Mecanoo）建築師事務所與台灣 MAYU 建築師事務所聯手打造。正面整排柱子排列，方正對稱的造型，乍看有如舊日傳統政府單位建築，但是進入圖書館內，卻讓人眼睛一亮！大廳高大明亮，華麗精緻有如五星級大飯店，雜誌書報閱讀區有舒適的座椅、明高的光線，樓上還有時尚咖啡館，待上一整天都不會覺得厭倦。大廳挑高部分，從空中滑入一大堆紙張，原來就是英國藝術家保羅‧考克斯基（Paul Cocksedge）所創作的公共藝術作品《陣風》（Gust of Wind）。

圖書館地下室內除了兒童書區，竟然還有烹飪教室、餐廳等服務設施；樓上也有台南歷史展示區、討論室等空間，機能豐富多元，不再像是傳統圖書館，只有嚴肅的圖書館員與充滿霉味的藏書。

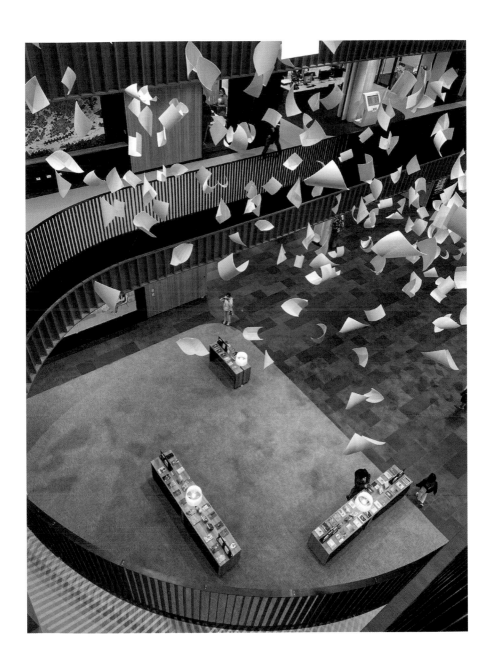

拜訪全台最「黑」書店

高雄駁二特區倉庫群也有一間創意讀書空間，這家書店由設計師朱志豪設計，他曾在中國成都設計「方所書店」，被盛讚為中國最美書店。回台後，在高雄開設充滿實驗性格的「無關實驗書店」。

整家店漆黑無比，幾乎伸手不見五指。書不多，但每本都被特殊對待；書本上方有盞小小的燈火，在暗黑中照亮這本書，進入書店的人，只能看見一本本漂浮在黑暗中的書，宛如魔法書店。 店家說，「此設計是為了讓人專注在每一本書上。」

更令人驚訝的是，書店門口竟被布置成一座靈堂，靈堂上躺著一堆書，意味著進入書店後，自我形象、批判枷鎖都已死亡，得用更自由的心面對。我非常喜歡店家的細膩，在店裡買的書不僅會妥善包裝，還會在包裝蓋上蠟封印，非常古典迷人。

雖是一家書店，但它重新詮釋了閱讀空間，有如一座裝置藝術或美術館，也難怪 CNN 旅遊版稱讚這家書店具有藝術展覽氛圍！

（已閉店）

在廢墟遺跡喝杯咖啡——日式銀行、碾米廠重生

我父親是在高雄市鹽埕區長大，祖父是鹽埕長老教會第一任牧師，鹽埕區也算是我的故鄉。過去多年，高雄的發展中，鹽埕區可說是被遺忘的區域，可就是因為被遺忘，至今仍保留了許多老房子，以及令人懷念的日治時代建築，如今反而成為讓人懷舊、尋幽訪勝的好地方。

鹽埕小鎮中心的舊三和銀行，原是日本三十四銀行高雄支店，後來改為三和銀行高雄支店。戰後曾改為「新濱派出所」使用，在公告歷史建築後整修保存，2020 年開了一家「新濱・駅前」咖啡館。

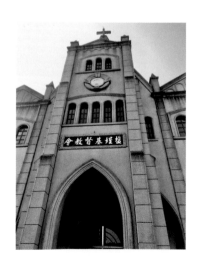

仿舊日金庫、櫃台，重現歷史

咖啡館盡可能保留當年銀行的模樣，在歷史建築的再利用上，十分用心！也讓人想起東京丸之內區域的 Café 1894，當然規模比不上東京銀行建築的雄偉華麗，但 Café 1894 是照舊銀行建築原貌重建，鹽埕的舊三和銀行卻是貨真價實的歷史建築。在老建築裡喝咖啡氣氛不錯，播放的音樂都是古典音樂，我去喝咖啡時，聽到的是蕭邦的〈即興幻想曲〉；而在這間老銀行的金庫裡，有一套華麗的冰滴咖啡裝置；室內裝潢則仿效舊日銀行收納櫃台，勾起人們舊日的歷史記憶。看到鹽埕的歷史街區逐漸恢復生機，內心開心極了！也慶幸因為鹽埕區過去的沒落，反而保存了許多歷史的老房子，當然也包括我祖父當年建造的鹽埕教會。典雅的教堂建築，非常值得去做一次歷史散步，享受一個理想的下午。

殘壁間蓋玻璃屋，新舊共存

另外，在網路暴紅的廢墟咖啡館「大和頓物所」，是一間由大和集團創造經營的特色咖啡店，坐落於台鐵竹田車站前。竹田車站的日式建築在鐵道高架化後已停用，但保留下來做為歷史建築供人參觀。車站前有座廢棄的碾米廠，大和集團主理人賴元豐與建築設計師利培安、黃卓仁共同發想，試圖讓這座廢墟起死回生。

建築師保留了原本碾米廠廢墟的斷垣殘壁，另外在廢墟內建構一個以玻璃為主要建材的新建築，就像是一座從廢墟中重生，長出了一座全新玻璃屋。

玻璃屋與廢墟工廠融合，並沒有任何違和感，這樣的建築設計概念，在國內可說是絕無僅有。人們在玻璃屋內喝咖啡，不僅可以欣賞廢墟遺跡，也可以享受廢墟內樹木的自然綠意，共創出一種保有歷史記憶卻又與眾不同的創新空間氛圍。

大和頓物所的出現，讓原本沒沒無聞的竹田小鎮，頓時出現了許多年輕人與網紅，大家都想要在這裡喝杯咖啡，體驗廢墟咖啡館建築再生的魅力。

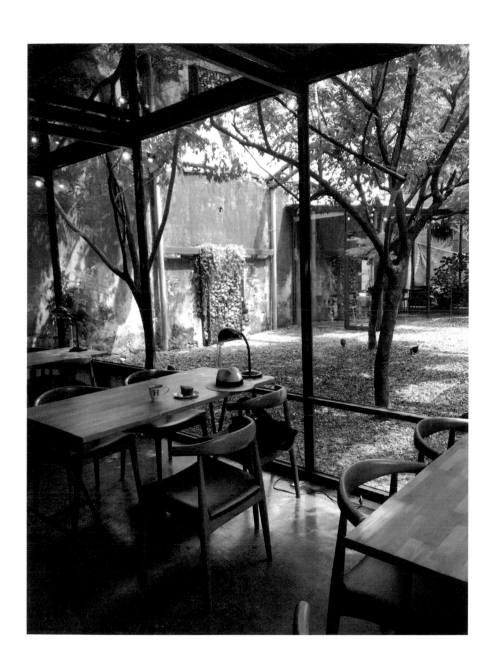

朝聖日治老旅社風華

大和集團在台鐵屏東車站前，買下日治時期的歷史老建築
「大和旅社」，整修維護之後，重新開張做為咖啡館與
旅店之用。他們請來建築師曾志偉操刀設計， 保留這棟
1939 年旅社原味，圓弧轉角、流線型外觀，呈現典型的三
〇年代建築特色。一樓做為驛前大和旅社咖啡館，二樓以
上完工後就是大和旅社。這座建築的並非整棟翻修更新，
而是在整修過程中，小心翼翼保留舊日的記憶痕跡。斑駁
的天花板、老磁磚的冰裂紋、洗石子的樓梯扶手，每個細
節都可以感受到設計師的細心與溫柔，讓這座老建築不是
改換一新，而是死裡重生。雖是舊建築，但卻充滿一股新
生命力！

偽出國的能力

在疫情期間，我們有整整三年的時間，都被困在這座幸福的小島上，我們嚴密的防守這座島嶼，不受病毒的侵擾；當全世界都被新冠病毒吞噬之際，台灣這座島嶼的人們，卻依然能自由地吃喝玩樂，四處遊走，享受這個時代地球人難得的小確幸。

因為無法出國，卻希望享受出國旅行的樂趣，因此每個人都慢慢被培養出「偽出國」的能力，或是應該說，為了繼續在這個瘟疫的年代生存下去，每個人都被迫要具備有「偽出國」的能力。

出國的樂趣不在於吃喝，不在於購物，更不是為了在社群媒體上打卡炫耀；對我而言，出國真正的樂趣，乃在於體會不同城市的文化、空間或地理型態。所以重要的不是你

去了哪裡？重要的是，你有沒有能力體會覺察不同城市、不同地方帶給你的空間氛圍？

為了滿足大家出國的渴望，生意人便設計建造歐洲城鎮，或是日本庭園、荷蘭村等等，讓人可以一秒鐘到歐洲或日本。花蓮瑞穗就有一家度假飯店，規劃有如一座歐洲小鎮，有車站大廳、城堡、教堂、廣場、莊園、旋轉木馬等等，基本上就是傅柯（Foucault 1986）所認為的「異質空間」（heterotopias），或是所謂的「第三空間」，是介於想像與現實世界之間的奇特場所。這樣的地方在疫情蔓延，無法出國之際，剛好滿足了許多人對異國的嚮往。

不過這些類似迪士尼樂園般的假城鎮，對於一般人可能具有某種吸引力，但是對於常常出國旅遊的國人而言，就顯得過於粗糙與虛假，甚至覺得荒謬俗氣。真正具有「偽出國」能力的人，不需要去這些刻意假造的異國樂園，就能在不同的城市中去感受異國的空間氛圍，或是享出國旅遊的樂趣。

去台南市區小巷弄漫遊，感覺就很像威尼斯，而且曲徑通幽，走一走忽然會有一個大廣場出現，很像歐洲的城鎮廣場；但是台南的廣場通常是廟埕廣場，（例如三級古蹟總趕宮、五瘟宮前的廟埕）；廣場中大樹下夜晚會有深夜食堂，讓人乘涼吃宵夜。

基隆市則讓我感覺像是日本長崎，同樣是港灣城市，也同樣是座山城，充滿階梯斜坡，但是你只要爬上階梯山坡上，就可以享有極佳的海港景觀。之前我往基隆山坡階梯探險時，看到山腳下正在進行邱文傑建築師設計的「基隆山海城串連再造計劃」工程，巨大的結構體將來可以把人直接送上山頂中正公園，眺望基隆港灣風光！徒步往山坡走去，狹窄的巷道蜿蜒在山坡上，居民多以摩托車代步，技術高超地穿梭其間，交錯複雜的階梯坡道，也讓我想到韓國首爾的某些地方。忽然望見一條階梯頂上坐著一尊雕像，前往探查才發現，雕像竟然是「今天不做，明天就要後悔了！」的經國先生，坐在山坡上，望著遠方，若有所思的樣子，然後雕像前就晒著生薑，一種融入尋常百姓生活的平淡與怡然。

墓園是城市故人居住的地方，儲存著過去城市的歷史記憶，所以去墓園散步可以找到許多城市歷史的線索。每次到巴黎旅行，都會去他們的墓園散步，想不到在基隆也有一座法國人的公墓！這是 1885 年清法戰爭法軍死者的墓園，是那場戰爭僅存的重要遺跡，在這座墓園散步，墳墓墓碑及墓園規劃都是歐洲墓園的樣式，真的好像進入歐洲城市的墓園一般。

新竹這幾年非常重視歷史古蹟的保存與再利用，李克誠博士故居可說是保存修復再利用的極佳案例，在日式老房子裡喝咖啡、吃水果三明治，感覺好像穿越時空，來到典雅的古城京都！（李克誠博士是新竹最早的醫學博士，在日本留學拿到醫學博士學位，然後回到家鄉服務台灣同胞）。

身為「都市偵探」的我，在這段無法出國旅行的日子裡，就常常運用「偽出國」的能力，讓自己不用出國，就可以在我們自己的城市裡，享受異國城市漫遊的樂趣。

國家圖書館出版品預行編目 (CIP) 資料

在自己的城市旅行：都市偵探李清志台灣建築迷走／李清志作 . --
初版 . -- 臺北市：大塊文化出版股份有限公司 , 2023.12
320 面；14.8×21 公分 . --（Tone）ISBN 978-626-7388-01-3（平裝）
1.CST：建築美術設計 2.CST：建築史 3.CST：臺灣遊記
923.33 112016808

LOCUS

LOCUS

LOCUS

LOCUS